文字學家的寫字塾

一寫就懂甲骨文

01
動物篇

ABOUT strokes of characters

塾師

施順生　文字學學者

許進雄　國際甲骨文權威學者

字字有來頭
ABOUT characters
文字學家的殷墟筆記

了解字的前世今生，
進而認識漢字之美

施順生

　　許進雄教授，獲安陽博物館（位於河南省安陽市）甲骨展覽廳評為甲骨學最有貢獻的二十五名學者之一，是甲骨學界的權威學者，著作等身，享譽中外。而教授近年於字畝文化出版的《字字有來頭》套書，即是本著「科普」的精神，將深奧的甲骨文字形及造字創意，輔以傳世古籍和考古出土文物，以通俗的寫法展現在世人眼前。書中處處可見教授在甲骨學、文字學、考古學與民俗學的綜合研究成果，卻又深入淺出、明白易懂，也獲得了許多圖書獎項的認可。

　　為了持續推動甲骨文的學習風氣，許進雄教授和字畝文化的馮季眉社長提出了甲骨文「生字簿」的企畫，並邀請我參與，配合《字字有來頭》套書，挑出最具代表性的 120 個字，將不同的甲骨文字形透過彩色繪圖，從第一筆到最後一筆，一一展現出字形的筆順，讓初學者依照筆順來學習甲骨文。於是，在 2020 年 7 月，《文字學家的寫字塾　一寫就懂甲骨文：紀念甲骨文發

現 120 周年》出版了，這可說是甲骨文學習上的一大創舉。

　　當然，也有人懷疑甲骨文是否有筆順？董作賓先生在《殷虛文字乙編·序》中提到：「毛筆書寫的字跡，在甲骨文中，但經書寫而沒有契刻的文字 *。……可以看得出他用筆是由上而下，由左而右，直與現代寫字的筆順無異。而契刻的方法，則是先刻每字的直畫，後刻它們的橫畫，和書寫是迥然不同的。」董先生認為殷商占卜時，刻寫者用毛筆書寫甲骨文，用筆是由上而下、由左而右的，與現代寫字的筆順法則無異。

　　在推出周年特別版本後，便正式開啟了《文字學家的寫字塾　一寫就懂甲骨文》系列，配合《字字有來頭》系列的各冊主題挑選文字。每字之下，首先羅列此字的甲骨文、金文、小篆、隸書、楷書的代表字形；再者，簡要介紹此字的造字創意——創意方面是依據許教授於《字字有來頭》的創見——以及各階段字形演變的解說，讓讀者能輕易了解該字三千多年來的「前世今生」；最後，以顏色示範出甲骨文的筆順變化，讀者可於練習空格中試著書寫。

　　要特別說明，前兩部分主要是為了讓讀者在練習書寫甲骨文外，又可增進對該字古今字形演變的理解，希望讀者能因理解而認識、因書寫而喜愛。而我平日在大學的甲骨文、文字學教學中，也都特別注重古今字形演變的介紹，這回更是多方查閱了各種甲、金、篆、隸、楷「文字編」的新書，精挑細選，篩選出各階段的代表字形，並精要的介紹其演變的特點。

*註：指已用毛筆書寫而未用刻刀刻寫的文字。

　　此外，例如楷書中常見的「灬」，是火部置於字形下方時的變體，但「為」、「鷹」、「鳥」、「燕」、「魚」、「馬」等字，雖都有「灬」形，本義卻都不是「火」的意思，而是動物身體的不同部位。又例如「象」、「龜」、「魚」、「兔」四字，筆畫都是由「ㄣ」形開始的，但也都代表著這些動物的不同特徵。這些都會在各個字形解說中仔細說明，比對起來相當有趣。

　　本書的古今字形演變說解，主要列舉的幾個重要變化階段有甲骨文、金文、小篆、隸書與楷書，分別介紹如下：

一、甲骨文

　　甲骨文是指商、周時代，刻寫在龜甲、獸骨上的文字。龜甲以龜腹甲最多，獸骨以牛肩胛骨為主，但也曾發現六片人類的頭蓋骨上面寫有甲骨文。書寫甲骨文的時代，是從商代後期（西元前 14 至前 11 世紀）、盤庚遷殷至帝辛（商紂）到西周前期，主要是君王占卜時留下的紀錄。當時的人們對於大自然的日月風雨、人們的生死病痛、生活的農獵漁牧、祖先的祭祀福佑……，都充滿了未知和期待，君王於是利用占卜以祈求鬼神護祐，並將卜問的日期、內容、吉凶判斷、事後檢驗結果等，刻寫在占卜的甲骨上，這就是現今所看到的甲骨文。本書所引用的全是殷商甲骨文，主要出土地是在河南安陽小屯村（今河南省安陽市殷都區西郊鄉小屯村）。

　　甲骨文是目前發現最早且成體系的漢字。因為常常可從甲骨文中看出造字的創意，所以也是研究漢字造字創意的最主要材料。此

外，甲骨文還有以下特點：

（一）象形程度高

象形程度高是指甲骨文字形寫起來與那個字所表示的物體很像，如「鹿」、「虎」、「象」等象形字，字形與動物本身的形象十分相像。又如「為」、「蠱」等表意字，組合兩個以上的形體以表示另一字義，但其中個別的形體，象形程度也是非常高的：「為」字的甲骨文、，像一隻手牽著象的鼻子去工作，有所作為的樣子，字形中的手寫成「又」、，像手臂和三隻手指的樣子；「象」寫成、，像一隻軀體龐大、捲鼻大耳的大象。「又」、「象」兩形的象形程度都是很高的。另一個表意字「蠱」的甲骨文、、，是食物器皿中有小蟲的樣子，若誤食會導致疾病。字形中的「皿」作，是像一個圓體且有圈足的容器；「虫」作、，是像一條蛇彎曲的形象，代表蟲子。「皿」、「虫」兩形的象形程度也是很高的。

（二）異體字形多

甲骨文中常見一個字有繁簡不同的異體字形，如「牧」字是一隻手拿著牧杖在驅趕牛隻的樣子，其中包括「牛」與拿著牧杖的手「攴（攵）」，是個表意字。但也可以將「牛」換成「羊」而寫成，或是將「攴（攵）」換成「殳」而寫成、，有時也會增加「彳」形成，以表示在路上驅趕牛羊，或是增加「止」形而成，表示是用腳走路，有時更

會同時加上「彳」與「止」而成 ，表示用腳在路上走路。可見甲骨文的造字著重在意念的表達,且想像力豐富,對於字體的繁簡、形體的左右位置,都是活潑多變化的,寫起來更加有趣味。

二、金文

　　金文主要是指在商代、周代、秦代,鑄刻在青銅器上的文字。秦以後的朝代雖然仍有在青銅器上鑄刻文字,但重要性大減。青銅器的成分是金屬的銅和錫,所以,鑄刻在青銅器上的文字被稱為「金文」。這段時期的君王、貴族、大臣,常將自己的豐功偉業鑄刻在青銅器上,並將青銅器放在宗廟裡祭祀祖先,以此勉勵子子孫孫要永遠傳承家業。可以放在宗廟裡祭祖的青銅器稱「彝器」,主要分作五類:烹煮器(如鼎、鬲、甗)、盛食器(如簋、簠、豆)、酒器(如爵、角、尊、鳥獸尊、壺)、水器(如盤、匜、鑑)、樂器(如鐘、鐸、鈴);反之,不能放宗廟祭祖的則稱「非彝器」,主要有兵器(如戈、劍)、璽印、貨幣、符節、度量衡(如量、權)。

　　藏於臺北故宮博物院的「毛公鼎」,就記錄著西周宣王時,周天子(即周宣王)冊命「毛公」掌理國家軍政大權,並賜予豐厚的賞賜用以祭祀和征伐。毛公因此頌揚天子輝煌的美德,更鑄鼎記錄自己這段豐功偉業,並以「子子孫孫永寶用」來勉勵後代子孫要永遠寶藏此鼎。又如「秦始皇詔文權」,記錄秦始皇二十六年兼併天下和統一度量衡的豐功偉業。這一詔文鑄刻在青銅「權」上,而「權」

即是古代測量重量的秤錘。

金文字形的特點有：

（一）有比甲骨文更原始的字形

　　古人對鑄造青銅器是非常慎重神聖的，因此，商代和西周青銅器上的文字非常高雅優美，有些甚至還保留比甲骨文更原始的字形，更能體現造字的創意。如「止」字甲骨文寫作 ,，乃是像腳掌和三隻腳趾的樣子，但甲骨文晚期的形體，已經看不出腳掌的樣子了。不過金文裡的「止」作、、等形（以上三形截取自金文族徽文字），可以非常清楚的看出腳掌和腳趾的形狀。又如「象」、「牛」、「羊」、「犬」等，這些金文字形都比甲骨文來的更加原始。

（二）異體字形逐漸減少

　　金文的異體字形不如甲骨文多，如前面所提到的「牧」字，到了金文只剩下兩種字形、。現在再舉「牡」字為例，「牡」的甲骨文作、，是「牛」字加上表示雄性生殖器的「士」字，用以表示公牛。而雄羊、雄豕、雄鹿，則依此類推而寫為、、等形。金文則只剩下表示公牛的和增加表示雄馬的，小篆更只剩下表示公牛的。許進雄教授認為是因為殷商時期，常占卜以不同性別的動物來祭祀鬼神，所以在字形上就特別區分動物的種類與性別。但金文的內容主要在記錄作器者的豐功偉業，與占卜時挑選不同性別

的動物無關，因此，金文的「牡」就只剩下牛、馬兩種動物，可見金文的異體字形逐漸減少。

三、籀文（大篆）、小篆、古文

西周宣王時，太史籀曾經整理當時的文字，整理好的文字被稱做「籀文」或「大篆」。而小篆是秦國統一天下後，李斯奏請統一文字，由李斯、趙高、胡毋敬執行「書同文」的政策所整理完成的文字。古文則是戰國時期東方六國所寫的文字。

周王朝時代，公卿大夫的貴族子弟在八歲時進入「小學」，學習「六藝」（五禮、六樂、五射、五馭、六書、九數）及「六儀」的十二項課業，而「六書」，即「文字學」，就是其中的一項功課。到了春秋戰國，天下分崩離析，禮樂制度崩壞，各國的文字也逐漸開始形成差異，如「安」被寫成：勿（秦）、匠（齊）、电（燕）、南（晉）、伐（楚）；「昌」被寫成：昌（秦）、甘（齊）、昌（燕）、昌（晉）、昌（楚），文字差異或小或大。

小篆的形體，在春秋戰國時就逐漸形成，到了秦始皇統一天下，就下令依照秦國書寫的字形為主去整理文字，並將六國不同的字形廢除，成為頒行天下的「小篆」，成為秦代主要的書寫文字。皇帝的詔書、統一度量衡的標準器（如「秦始皇詔文權」、「始皇詔陶量」），及始皇出巡天下時的刻石（如「泰山刻石」、「會稽刻石」）等，都是使用小篆。

小篆字形的特點有：

（一）均衡、對稱的結構

　　小篆字體講求均衡和對稱，如「進」◇「漁」◇「牧」◇皆是左右結構均衡的字；又如「風」◇、「蠱」◇、「隻」◇，皆是上下結構均衡的；左右對稱的字，如「舞」◇、「燕」◇、「牢」◇，則是左右完美對稱。

（二）筆畫轉彎處圓弧而不方折，筆畫粗細一致

　　如「鹿」◇、「虎」◇、「象」◇，或是方形的「口」字◇，都可以看到所有筆畫的轉彎處是圓弧而不方折的，而且筆畫粗細一致，這些都是小篆字形的特點。

四、隸書

　　隸書是秦國統一天下後，由程邈整理完成的文字。秦國統一天下後，大量徵召百姓和罪人，發配戍守邊疆、修長城馳道、築宮殿陵墓……，漢高祖劉邦在擔任泗水亭長時，就曾奉命押解罪犯，從沛縣到驪山去服勞役。因此，各地官府的文書資料繁多，若一一以小篆均衡、對稱、圓弧、粗細一致的字體書寫，是既緩慢又繁重。於是，獄吏程邈便整理從戰國晚期就逐漸形成的字體，這種俗寫字體是將篆體簡化而來，減少了筆畫，也將曲筆寫成直筆、圓弧轉彎寫成方折轉彎。因為寫來比小篆更快、更簡易，所以，秦始皇採納了程邈整理的字體，提供官府「徒隸」獄吏們使用，因此稱為「隸書」。隸書也就成了秦代書寫時的輔助文字。

　　秦代的隸書被稱為「秦隸」或「古隸」。1975 年，在湖北省雲夢縣睡虎地秦墓發現「睡虎地秦簡」，是戰國晚期到秦始皇時期的竹簡，字體筆畫方折且不拘粗細，行筆自由而便於書寫，並一直沿用到西漢初期。但「秦隸」仍保留不少小篆的特點，與西漢中期以後的「八分隸」不同，所以又被稱為「古隸」，文字學者也因此將「秦隸」歸入「古文字」的研究範圍內。

　　漢代中期以後的隸書被稱為「漢隸」或「八分隸」，字形呈現扁方形，「蠶頭燕尾」、「波磔」，就是「八分隸」的特殊筆法。

　　以下則舉幾個小篆、秦隸、漢隸以供比較：

	小篆	秦隸	漢隸
鹿	𪊽	鹿	鹿
無	𣓀	𣓀	燕
豕	豖	豕	豕

五、楷書

　　楷書在漢魏之際出現，並在南北朝時成為碑刻主要書寫文字。唐文宗時楷書成為法定文字，地位已取代隸書。

　　楷書的字體，去除了隸書「蠶頭燕尾」、「波磔」的特殊筆法，因為平直方正、結構嚴謹，是可以做為楷模的字體，因此稱為「楷書」。唐代的楷書名家，如歐陽詢、顏真卿、柳公權，他們的作品

都被後世奉為習字的範本，一直影響至今。

了解了甲、金、篆、隸、楷古今字體的特點，而本書也秉持著「科普」的精神，希望能用淺顯易懂的說解，將深奧的甲骨文及其古今字形演變，分享給讀者，讓大家能夠輕易的了解一個字三千多年來的前世今生，進而認識漢字之美。

最後，要感謝許進雄教授、馮季眉社長、戴鈺娟編輯，對本系列前置規畫及編輯過程的傾力相助，終能圓滿完成此書。也要感謝逢甲大學中文系宋建華教授，提供電腦小篆字體讓學界免費使用。時值新冠肺炎反反覆覆侵擾著我們的生活，在此敬祝大家健康平安！疫情早日平息！

目次

1 野生動物／打獵的對象

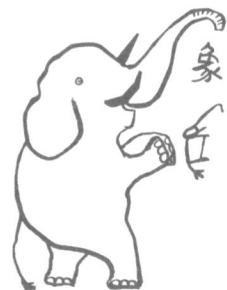

② 野生動物／四靈（龍、鳳、龜與蛇）與其他

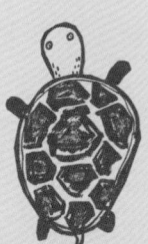

❸ 一般動物／鳥、魚與其他

鳥	72	燕	97	離	119
隹	75	隻	100	羅	122
萑	78	鳴	104	魚	124
雚	82	進	110	漁	128
雀	86	習	112	魯	134
雉	91	集	116	兔	138

4 家畜／五畜（牛、羊、豬、馬、犬）

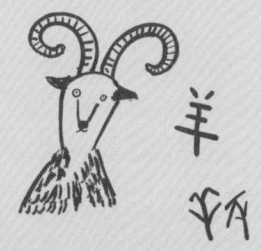

本書使用方法

本書一共收錄 52 字（153 形），根據《字字有來頭 文字學家的殷墟筆記 01：動物篇》，依該冊主題精選並編排。每一字由施順生教授挑選甲、金、篆、隸、楷等不同階段的代表字形，並於「寫字塾講堂」中，先由許進雄教授詳述造字創意，再由施教授分析字形結構及演變過程。每一形皆有專屬練習頁，附有字形大圖與造字創意，由施教授製作筆順示範圖，並規畫出書寫練習區，讀者可跟著筆順描繪，接著自行練習，寫出正規甲骨文。

精選甲骨文字形 最具有代表性的甲骨文字形。

古今字形演變
從古到今，呈現不同階段的字形變化。

字形與造字創意
精選字形大圖與造字創意。

筆順示範圖
作者一筆一畫繪製，剖析拆解字形筆畫。

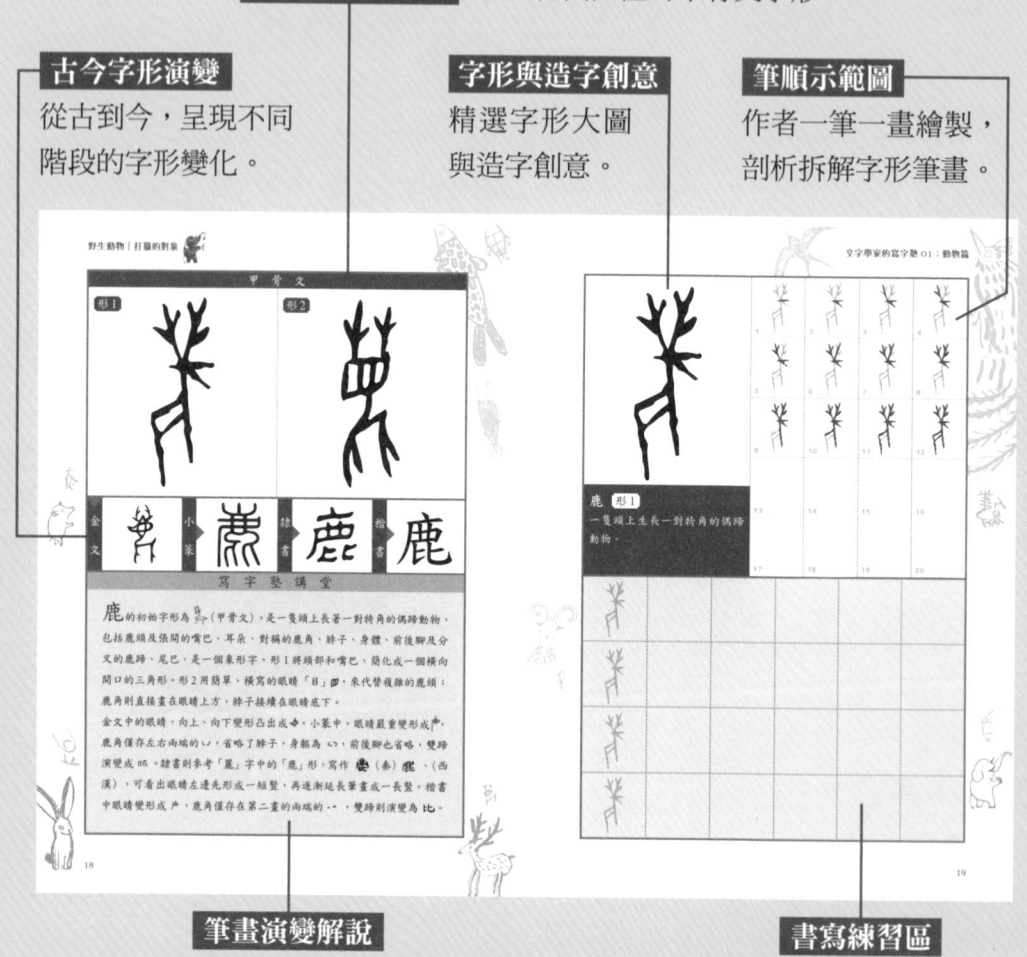

筆畫演變解說
詳細解說字形的造字創意與筆畫變化。

書寫練習區
練習寫出正規字形，讓你一寫就懂甲骨文！

1

野生動物

打獵的對象

鹿、虎、象、爲、兕、鷹、慶

形1	形2
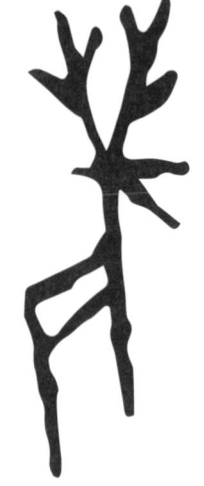	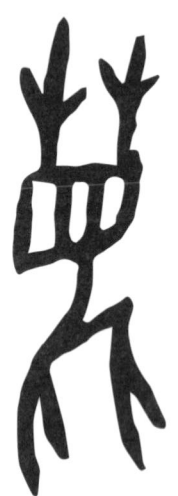

金文 ▶ 小篆 ▶ 隸書 ▶ 楷書 鹿

寫字塾講堂

鹿 的初始字形為 （甲骨文），是一隻頭上長著一對犄角的偶蹄動物，包括鹿頭及張開的嘴巴、耳朵、對稱的鹿角、脖子、身體、前後腳及分叉的鹿蹄、尾巴，是一個象形字。形1將頭部和嘴巴，簡化成一個橫向開口的三角形。形2用簡單、橫寫的眼睛「目」，來代替複雜的鹿頭；鹿角則直接畫在眼睛上方，脖子接續在眼睛底下。

金文中的眼睛，向上、向下變形凸出成。小篆中，眼睛嚴重變形成，鹿角僅存左右兩端的，省略了脖子，身軀為，前後腳也省略，雙蹄演變成。隸書則參考「麗」字中的「鹿」形，寫作 （秦）鹿、（西漢），可看出眼睛左邊先形成一短豎，再逐漸延長筆畫成一長豎。楷書中眼睛變形成，鹿角僅存在第二畫的兩端的，雙蹄則演變為比。

1	2	3	4
5	6	7	8
9	10	11	12
13	14	15	16
17	18	19	20

鹿 形 1

一隻頭上生長一對犄角的偶蹄
動物。

鹿 形2

一隻頭上生長一對犄角的偶蹄動物。但因為鹿頭難畫，以眼睛「目」代替鹿頭。

1	2	3	4
5	6	7	8
9	10	11	12
13	14	15	16
17	18	19	20

甲骨文	
形1	形2

金文 ▶ 小篆 ▶ 隸書 ▶ 楷書 虎

寫字塾講堂

虎的初始字形為 🐯（甲骨文），是一隻軀體修長、張口咆哮、兩耳豎起的動物，包括虎頭（張口、利牙，長舌）、耳朵、脖子、身軀、前後腳和利爪，以及翹起的尾巴，是一個象形字。除了利爪，其他筆畫皆為描畫各部位的外形，也就是「框廓」。形1與形2將虎頭畫成橫向開口的三角形，也逐漸將多數的「框廓」簡化成線條。

小篆中，虎頭、利牙和脖子為 🔶，利牙變異畫向嘴外，虎耳則是 🔶，前腳省略了，後腿為 🔶，虎尾成 🔶，整個字形變化極大。楷書第一、二畫的卜是耳朵的筆畫，第三至第六畫的尸是虎頭、利牙和脖子，第七畫的一短撇是後腿，第八畫的豎橫鉤則是虎尾的筆畫。

21

虎 形1

一隻軀體修長、張口咆哮、兩
耳豎起的動物。

1	2	3	4
5	6	7	8
9	10	11	12
13	14	15	16
17	18	19	20

1	2	3	4
5	6	7	8
9	10	11	12
13	14	15	16
17	18	19	20

虎 形2

一隻軀體修長、張口咆哮、兩耳豎起的動物。

甲骨文

形 1

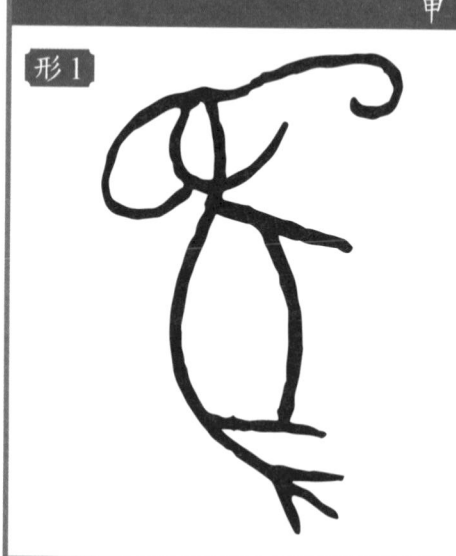

形 2

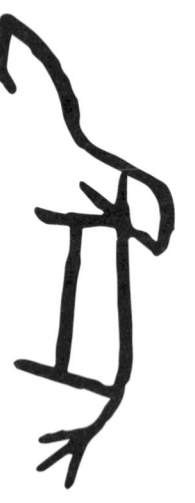

金文	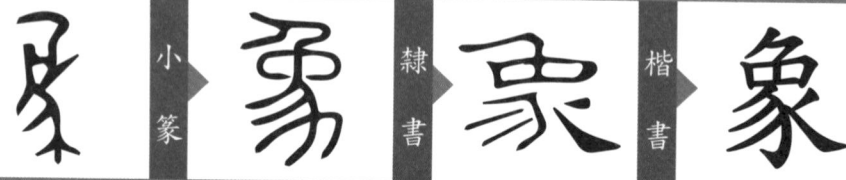	小篆		隸書		楷書	

寫字塾講堂

象 的初始字形為 （金文），是一隻軀體龐大、捲鼻大耳的大象，包括象頭、眼睛、象牙、長捲鼻、大耳、龐大的軀體、粗壯的前後腳和尾巴。甲骨文的形 1、形 2 則將字形豎著寫，省略了眼睛，並在尾巴多了兩筆尾毛的筆畫。

小篆中的象鼻為 ⁊，中間的 ⊟，左半是頭，右半是耳朵，前後腳為 ⺉，軀體和尾巴則是 力。楷書的第一、二畫 ⺈ 是象鼻的筆畫；中間的 四，左半同樣是頭，右半是耳朵；下半的第一、二撇 ⺈ 是前後腳；剩下的 氺 則是軀體和尾巴的筆畫。

1	2	3	4
5	6	7	8
9	10	11	12
13	14	15	16
17	18	19	20

象 形 1

一隻有長而彎曲鼻子的動物。

1	2	3	4
5	6	7	8
9	10	11	12
13	14	15	16
17	18	19	20

象　形2

一隻有長而彎曲鼻子的動物。

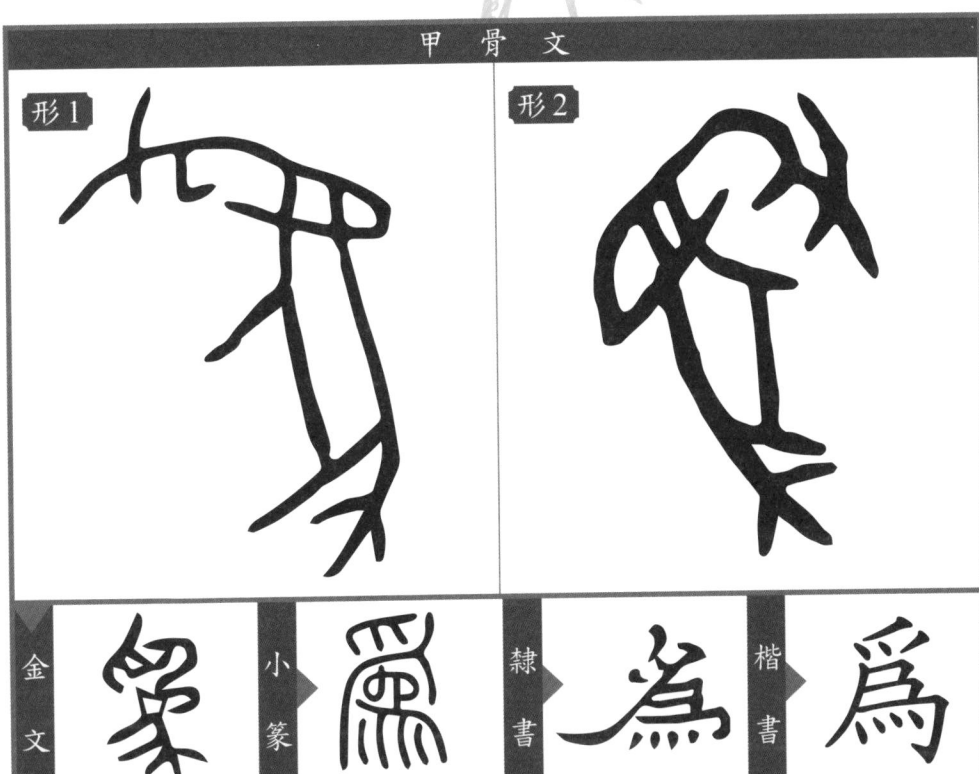

甲　骨　文
形1　　　　　　形2

金文　小篆　隸書　楷書

寫字塾講堂

爲的初始字形如甲骨文字形，是一隻手牽著象的鼻子去工作、有所作為的樣子，已將字形豎著寫，是一個表意字。甲骨文中的手寫成「又」、ㄱ、ㅓ，像手臂和三隻手指的樣子。成語「象耕鳥耘」即是相傳古代的舜帝十幾歲時，在歷山下耕種，有象為他拉犁耕田，鳥為他播種除草。金文中，大象的軀體已線條化，手也改為「爪」，同樣是手臂和三隻手指的樣子。小篆中的人手為爪，象鼻為ㄇ，頭部和耳朵為ㄓ，前後腳為ㄍ，軀體及尾巴為ㄚ。楷書上半的「爪」是人的手，第五畫的一撇是象鼻，第六畫的橫折是耳朵，第七畫的橫折是頭部，第八畫的橫折左鉤是身體和尾巴，而最下方的四點，左邊的兩點是象腳，右邊的兩點則是尾巴的筆畫。後來「爪」的部分又變異，成為現在常見的「為」。

1	2	3	4
5	6	7	8
9	10	11	12
13	14	15	16
17	18	19	20

爲 形1

一隻手牽著象的鼻子，進行搬運重物的工作，有所作為的樣子。

1	2	3	4
5	6	7	8
9	10	11	12
13	14	15	16
17	18	19	20

爲 形2

一隻手牽著象的鼻子，進行搬運重物的工作，有所作為的樣子。

甲骨文	
形1	形2

小篆 ▶ 古文 ▶ 隸書 ▶ 楷書 兕

寫字塾講堂

兕ㄙˋ的初始字形如甲骨文字形，是一隻頭上有大獨角的犀牛，已將字形豎著寫，包括犀牛的頭部（眼睛和張開的嘴巴）、犀角、龐大的軀體、前後腳和尾巴，是一個象形字。

小篆時變形激烈，整個頭部和犀角變異為﹂，前後腳為ﾉ，軀體和尾巴為ﾗ。古文字形中，頭部和犀角變為﹂，但下半卻變異成ﾆ，如「虎」字小篆虎的下半部。ﾆ是「人」字的古文奇字，所以《說文》以虎腳與人腳相似為由，認為ﾆ是虎腳，但這是錯誤的說法。根據字形演變，「虎」、「兕」中的ﾆ，左半是後腿，右半是尾巴，與人腳無關。到了楷書，上半的「凹」是犀牛的頭部和角的變異，下半的「儿」則是後腳和尾巴的筆畫。

1	2	3	4
5	6	7	8
9	10	11	12
13	14	15	16
17	18	19	20

兕 形1

一隻頭上有大獨角的動物，推測是指犀牛。

1	2	3	4
5	6	7	8
9	10	11	12
13	14	15	16
17	18	19	20

兕 形2

一隻頭上有大獨角的動物，推測是指犀牛。

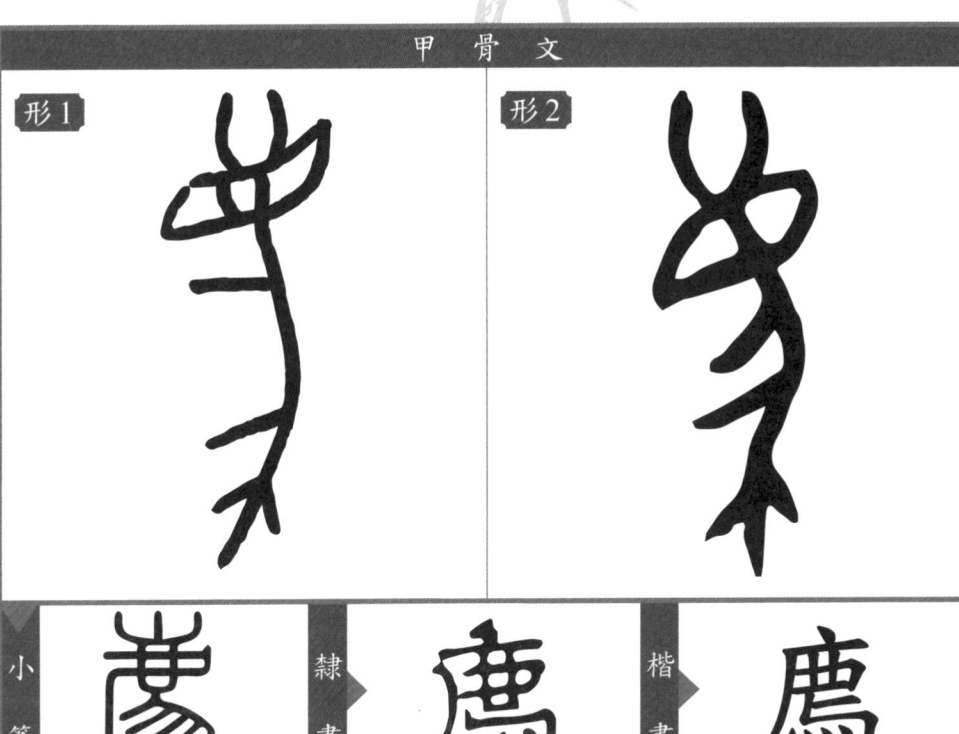

甲骨文	
形1	形2

小篆 ▶ 隸書 ▶ 楷書

「麙⊔ˋ」的初始字形如甲骨文字形，是一隻有一對平行長角的動物側面形象，已將字形豎著寫，包括眼睛、雙角、脖子、軀體、前後腳和尾巴，是一個象形字。商代後中原氣溫轉冷，麙獸南遷，推測可能就是現在僅存於中南半島的「中南大羚」。和「鹿」一樣，在甲骨文已用容易畫的眼睛，代替複雜難畫的頭部，雙角直接畫在眼睛上方，並將脖子畫在眼睛下方。小篆中眼睛開始變形，向上、向下、向左凸出變成𠙴，麙角為左右兩端的ヽヽ，這與「鹿」字小篆的演變也是相同的；麙的前後腳為ㄑㄑ，身軀和尾巴的三畫則為ㄑ。楷書中眼睛更變形成𠂤，麙角變成第二畫的左右兩端－－，前後腳為ハ，身軀和尾巴則為コ。所以，「麙」字下方的四點灬，左邊兩點是腳，右邊兩點則是尾巴的筆畫。

1	2	3	4
5	6	7	8
9	10	11	12
13	14	15	16
17	18	19	20

麕 形1

一隻有一對平行長角的動物側面形象。推測可能就是現在僅存於中南半島的中南大羚。

1	2	3	4
5	6	7	8
9	10	11	12
13	14	15	16
17	18	19	20

廌 形2

一隻有一對平行長角的動物側面形象。推測可能就是現在僅存於中南半島的中南大羚。

甲 骨 文	
形1	形2

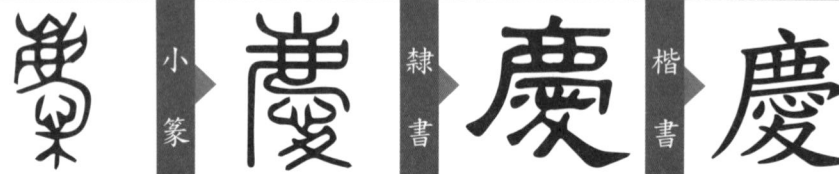

金文 小篆 隸書 楷書 慶

寫字塾講堂

慶的初始字形如甲骨文的形1，是一隻鷹獸加上心臟的樣子，可能是指鷹的心臟是具有藥用或美味的食物，若得到是足以慶祝的事，是一個表意字。形2則省略了鷹角。

金文中的眼睛變形，向上、向下、向左凸出，且尾巴增加了尾毛而成三筆畫，心從 🞄 轉變成 🞄。小篆中眼睛再度變形，向上、向下、向左凸出成 𠂤，鷹角在左右兩端成 丷，身軀為 冖，尾巴則誤寫成了「夊」夊，心變為 心。楷書中眼睛變形成 𠂤，鷹角寫成第二畫的左右兩端 丷，軀體的筆畫寫為一，尾巴演變成夊，心則變為心。

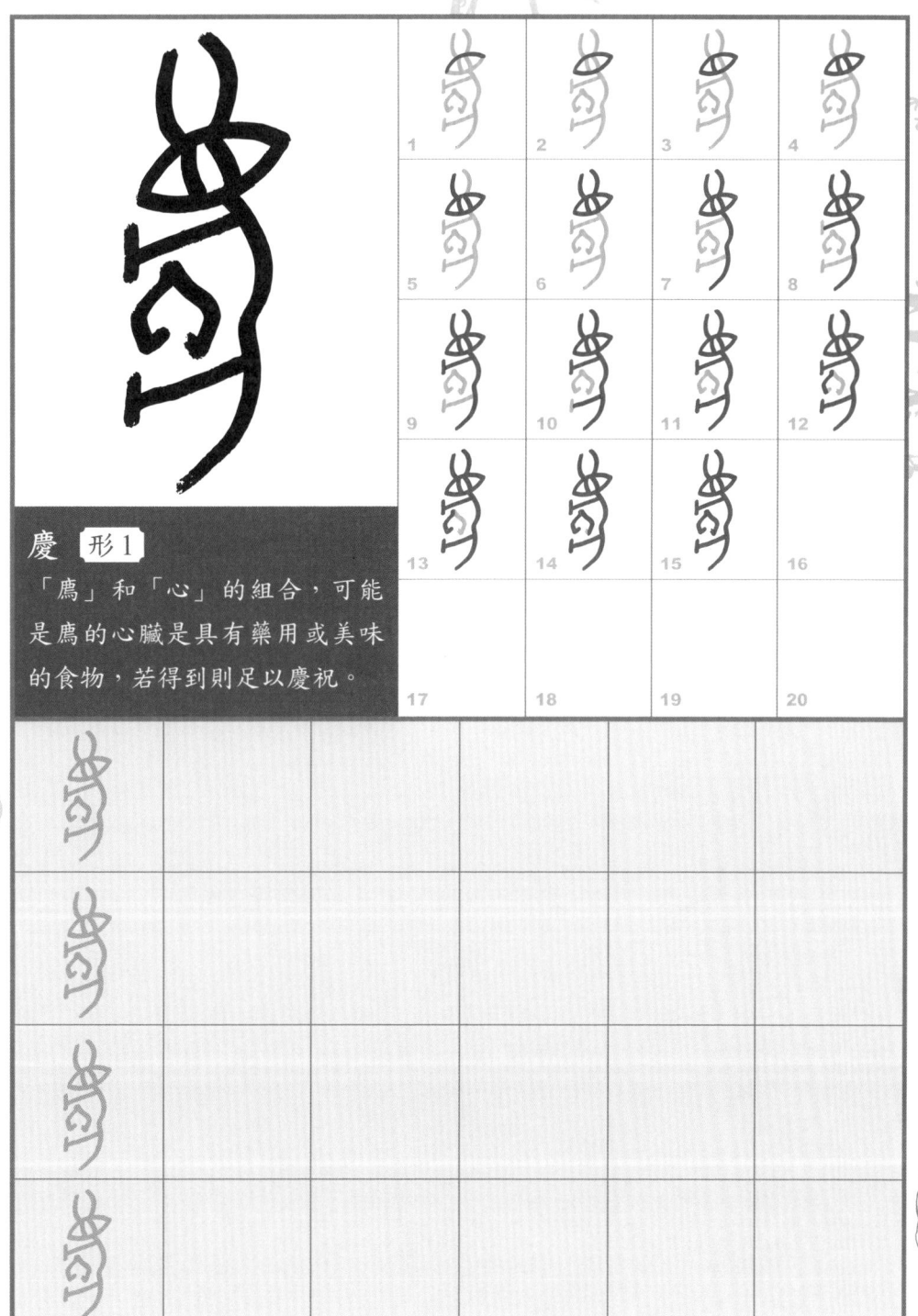

慶 形1

「廌」和「心」的組合，可能是廌的心臟是具有藥用或美味的食物，若得到則足以慶祝。

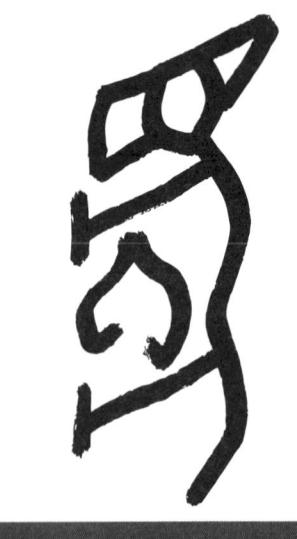

1	2	3	4
5	6	7	8
9	10	11	12
13	14	15	16
17	18	19	20

慶 形2

「鷹」和「心」的組合，可能是鷹的心臟是具有藥用或美味的食物，若得到則足以慶祝。

2

野生動物

四靈（龍、鳳、龜與蛇）與其他

龍、鳳、風、龜、虫、蟲、煉、舞

甲 骨 文	
形 1	形 2
	形 3

金文	小篆	隸書	楷書
			龍

寫字塾講堂

龍的初始字形如甲骨文字形，是一隻頭上有角冠、張口露牙、身子彎曲的動物，包括龍頭、龍角和軀體，是一個象形字。形1的龍軀體畫的是外形「框廓」，形2、形3則都已「線條化」。而龍角的形象來自商代青銅器「魚龍紋盤」，盤上蟠龍紋的一對「龍角」，學者稱為「且角型」。形3的龍角就是「且」形角，形1、形2的龍角，則是「且」形角的簡化。

從金文到隸書，可看出龍角從「且」形變成「立」形角的過程；龍頭、龍嘴也簡化成龍嘴及牙齒，最後演變為「月」。小篆中的龍角為，龍嘴及牙齒為，龍身和背鰭為。楷書中的龍角為立，嘴及牙齒為月，身和背鰭則變為。

1	2	3	4
5	6	7	8
9	10	11	12
13	14	15	16
17	18	19	20

龍 形1

一隻頭上有角冠、張口露牙、
身子蜷曲的動物。

1	2	3	4
5	6	7	8
9	10	11	12
13	14	15	16
17	18	19	20

龍 形2

一隻頭上有角冠、張口露牙、身子蜷曲的動物。

1	2	3	4
5	6	7	8
9	10	11	12
13	14	15	16
17	18	19	20

龍 形3

一隻頭上有角冠、張口露牙、身子蜷曲的動物。

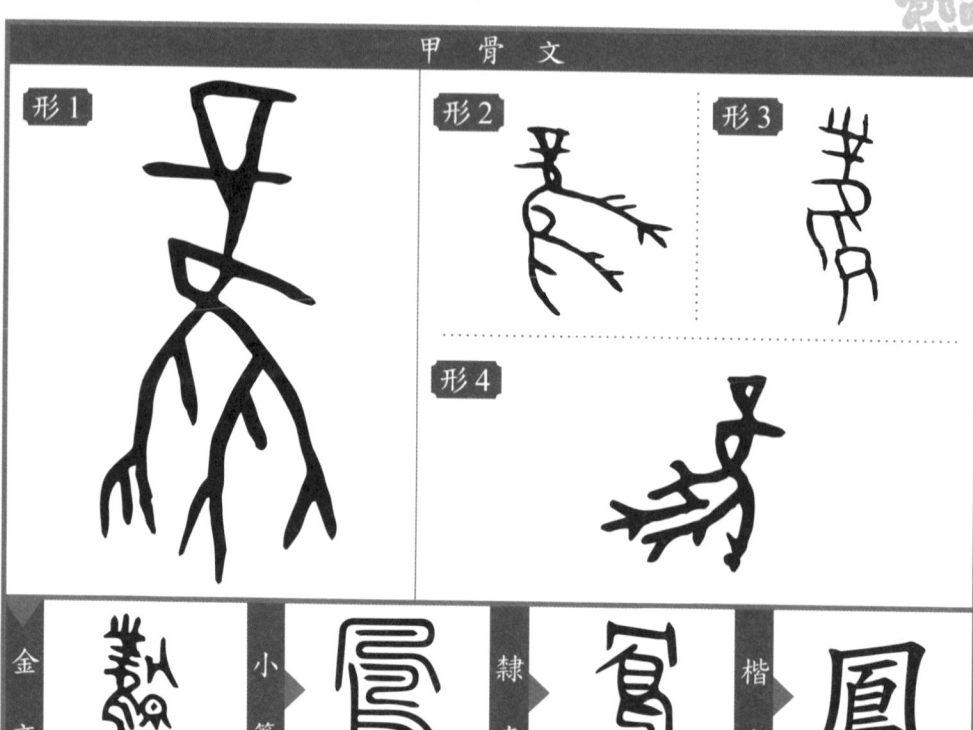

甲 骨 文

形1

形2

形3

形4

金文　小篆　隸書　楷書

鳳

寫 字 塾 講 堂

鳳的初始字形如甲骨文字形，是一隻鳳鳥的外形，包括頭上有如扇形的羽冠、「隹」形的鳥身，還有長長的羽毛尾巴，是一個象形字。形3的尾羽末端還有漂亮的「眼狀斑點」。鳳鳥的扇形羽冠原寫作屮、屮屮，後簡化成屮、屮、屮。「龍」的「且形角」，後來也簡化成屮、屮。簡化後雖然同為屮，但實質上是不同的。

金文中保留了尾羽末端的「眼狀斑點」，增加了「凡」聲，而成為形聲字。「凡」的甲骨文為，像一面船帆的形狀。小篆則已被改為「鳥」形、「凡」聲，以簡單的「鳥」代替難寫的「鳳」，但「凡」的形體變異成。楷書中「凡」的形體則變異成几。

1	2	3	4
5	6	7	8
9	10	11	12
13	14	15	16
17	18	19	20

鳳 形1

一隻鳳鳥的外形，頭上有羽冠，
還有長長的尾羽。

1	2	3	4
5	6	7	8
9	10	11	12
13	14	15	16
17	18	19	20

鳳 形2

一隻鳳鳥的外形，頭上有羽冠，
還有長長的尾羽。

1	2	3	4
5	6	7	8
9	10	11	12
13	14	15	16
17	18	19	20

鳳 形3

一隻鳳鳥的外形，頭上有羽冠，還有長長的尾羽。

鳳 形4

一隻鳳鳥的外形，頭上有羽冠，
還有長長的尾羽。

甲 骨 文

形1

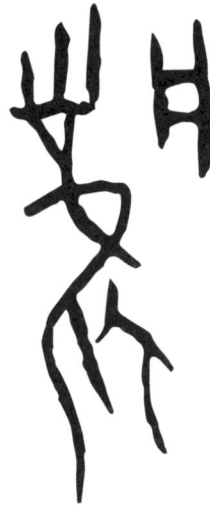

小篆 隸書 楷書 風

寫 字 塾 講 堂

風的初始字形如甲骨文字形，是在「鳳」的象形字加上一個「凡」的聲符，成為表達「風」意義的形聲字。在商代卜辭中，除了少數被當做鳥類外，象形的「鳳」字大多都被假借為風雨的「風」。

後來為了區別本義的鳳鳥和假借義的風雨，就在「鳳」的象形字加上一個聲符「凡」，成了用來表達風雨義的形聲字。之後，鳳鳥尾羽的末端被誤寫成「虫」，所以，從戰國時期的隸書開始，「風」就都已改為「虫」形、「凡」聲了。

1	2	3	4
5	6	7	8
9	10	11	12
13	14	15	16
17	18	19	20

風 形1

在「鳳」的象形字加上一個「凡」的聲符，成為表達「風」意義的形聲字。

甲骨文

形 1

形 2

形 3

金文　→　小篆　→　隸書　→　楷書　龜

寫 字 塾 講 堂

龜的初始字形如甲骨文字形，形 1、形 2 是一隻龜的側面形象，有頭、脖子、龜殼和腳，已將字形豎著寫，是一個象形字。形 3 則為龜的俯視形象，有頭、脖子、龜殼、腳和尾巴。

金文是龜的俯視形象。小篆則是龜的側面形象，頭部和脖子寫作中，龜殼、前後腳和尾巴寫作黽。楷書中，頭部和脖子變成龜，龜殼、前後腳和尾巴則變成黽。

1	2	3	4
5	6	7	8
9	10	11	12
13	14	15	16
17	18	19	20

龜 形1

一隻龜的側面形象，有頭、脖子、龜殼和腳。

1	2	3	4
5	6	7	8
9	10	11	12
13	14	15	16
17	18	19	20

龜 形2

一隻龜的側面形象，有頭、脖子、龜殼和腳。

1	2	3	4
5	6	7	8
9	10	11	12
13	14	15	16
17	18	19	20

龜 〔形 3〕

一隻龜俯視的形象，有頭、脖子、龜殼和腳。

甲 骨 文	
形 1	形 2

金文		小篆		隸書		楷書	

寫 字 塾 講 堂

虫 的初始字形如甲骨文字形的形 1，是一條蛇彎曲的形象，包括以「框廓」畫出外形的蛇頭和彎曲的蛇身，是一個象形字。形 2 中，蛇頭已「線條化」而變成箭頭狀。

小篆中，蛇頭仍是以「框廓」表示，只是誤將蛇頭畫成又大又扁且歪七扭八的 ㄥ。隸書中的蛇頭逐漸變成扁方形。楷書中，蛇頭也變成扁方形的 **虫**，彎曲的蛇身則斷成三畫成為 凵。

	1		2		3		4
	5		6		7		8
	9		10		11		12
	13		14		15		16
	17		18		19		20

虫　形1

一條蛇彎曲的形象。

	1		2		3		4
	5		6		7		8
	9		10		11		12
	13		14		15		16
	17		18		19		20

虫 形2

一條蛇彎曲的形象。

甲　骨　文	
形1 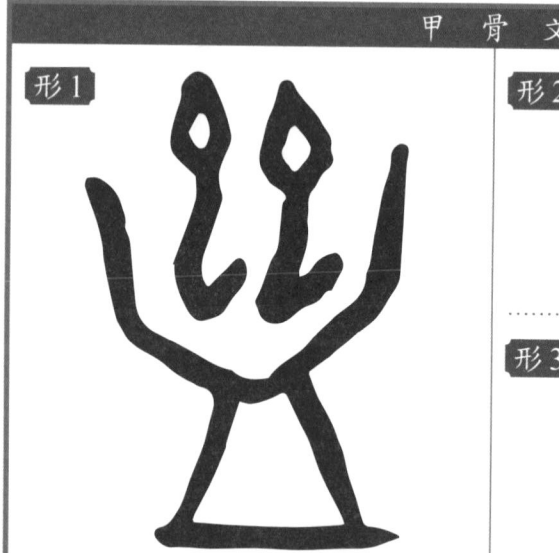	形2 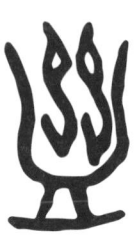 形3 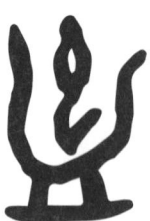

小篆		隸書	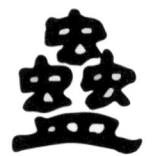	楷書	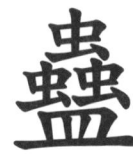

寫字塾講堂

 蠱 的初始字形如甲骨文字形，是食物器皿中有小蟲的樣子，若誤食會導致疾病，包括一個盛裝食物的器皿，以及兩隻或一隻小蟲的形象，是一個表意字。

這樣的表現方式一直沿用下去，從小篆、隸書到楷書，字形都是以器皿上有三隻蟲的樣子來表現。

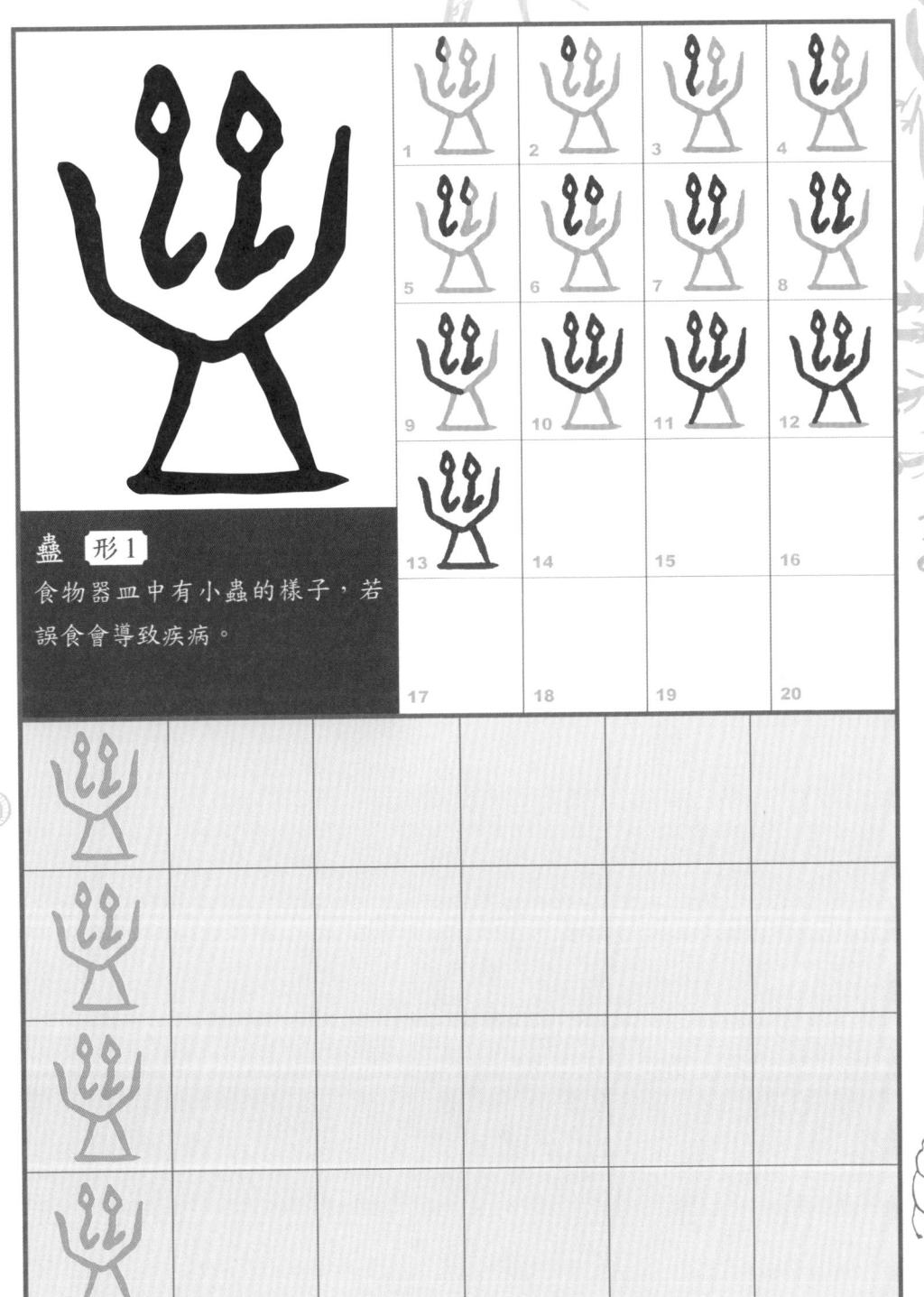

蠱 形1

食物器皿中有小蟲的樣子，若誤食會導致疾病。

1	2	3	4
5	6	7	8
9	10	11	12
13	14	15	16
17	18	19	20

蠱 形2

食物器皿中有小蟲的樣子，若誤食會導致疾病。

1	2	3	4
5	6	7	8
9	10	11	12
13	14	15	16
17	18	19	20

蠱 形 3

食物器皿中有小蟲的樣子，若
誤食會導致疾病。

甲　骨　文	
形1	形2

金文　小篆　隸書　楷書

寫字塾講堂

燋 ㄐㄧㄠ 的初始字形如甲骨文的形1，是火燒巫師以求雨的樣子，巫師的雙手相交按著肚子、張口呼叫，包括張口且雙手相交、按著肚子的人形，以及腳下的火焰，是一個表意字。形2中的「口」訛誤成屮，之後的金文、小篆、隸書和楷書，也都繼續依此訛誤下去。

小篆字形中出現了兩處錯誤，一是人的手部筆畫與身體斷裂、不連接，二是「火」訛誤成了「土」。隸書中，人形已與訛誤的「土」連結一體成堇，後又隸變成莫。原本的「火」已經完全訛誤，無法表現出火燒巫師的概念，因此，小篆燋與楷書又在一旁增加了「火」，以清楚表現原本的字義。

1	2	3	4
5	6	7	8
9	10	11	12
13	14	15	16
17	18	19	20

熯 形1

火燒巫師以求雨的樣子。巫師的雙手相交按著肚子、張口呼叫。

	1		2		3		4
	5		6		7		8
	9		10		11		12
	13		14		15		16
	17		18		19		20

熯 形2

火燒巫師以求雨的樣子。巫師的雙手相交按著肚子、張口呼叫。

甲 骨 文		
形 1	形 2	形 3
	形 4	

金文		小篆		隸書		楷書	

寫 字 塾 講 堂

舞是由「無」字發展而來，初始字形如甲骨文字形，是一個人雙手拿著類似牛尾的道具，正在跳舞的樣子，包括張開雙手成「大」形的人，以及牛尾類的跳舞道具，是一個表意字。

金文、小篆則在「無」的下方，增加了表示雙腳的「舛ㄔㄨㄢˇ」，凸顯用雙腳跳舞，因此構成了「舞」。隸書和楷書字形相似，下半部仍是凸顯雙腳的「舛」，但上半簡化劇烈，表示人的「大」形，隸書時頭部變成一點，楷書時則變成一撇，雙手被寫成一長橫，至於其餘的筆畫，都是道具演變而成的。

1	2	3	4
5	6	7	8
9	10	11	12
13	14	15	16
17	18	19	20

舞 形 1

一個人雙手拿著類似牛尾的道具在跳舞。

1	2	3	4
5	6	7	8
9	10	11	12
13	14	15	16
17	18	19	20

舞 形2

一個人雙手拿著類似牛尾的道具在跳舞。

1	2	3	4
5	6	7	8
9	10	11	12
13	14	15	16
17	18	19	20

舞 形3

一個人雙手拿著類似牛尾的道具在跳舞。

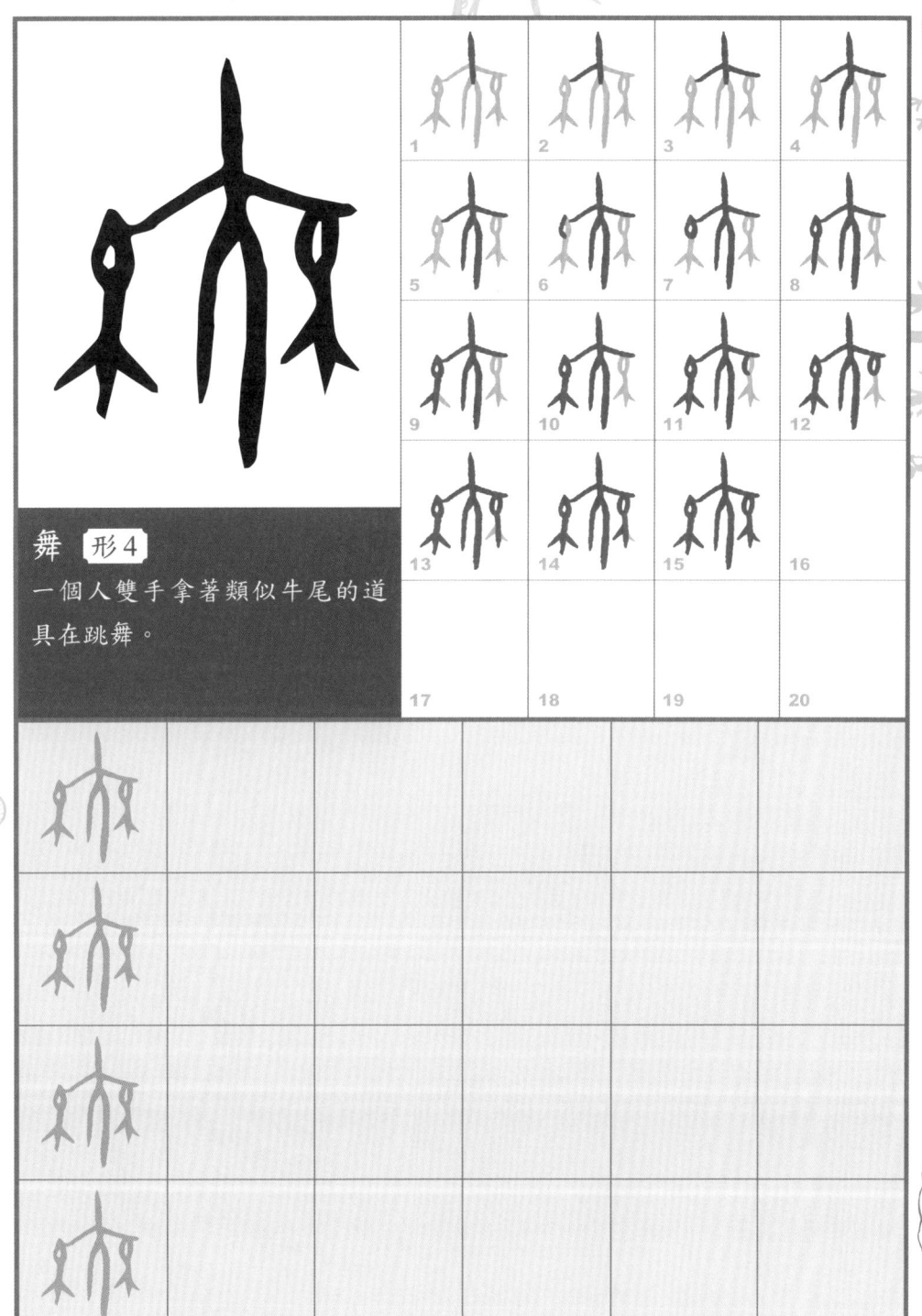

舞 形4

一個人雙手拿著類似牛尾的道具在跳舞。

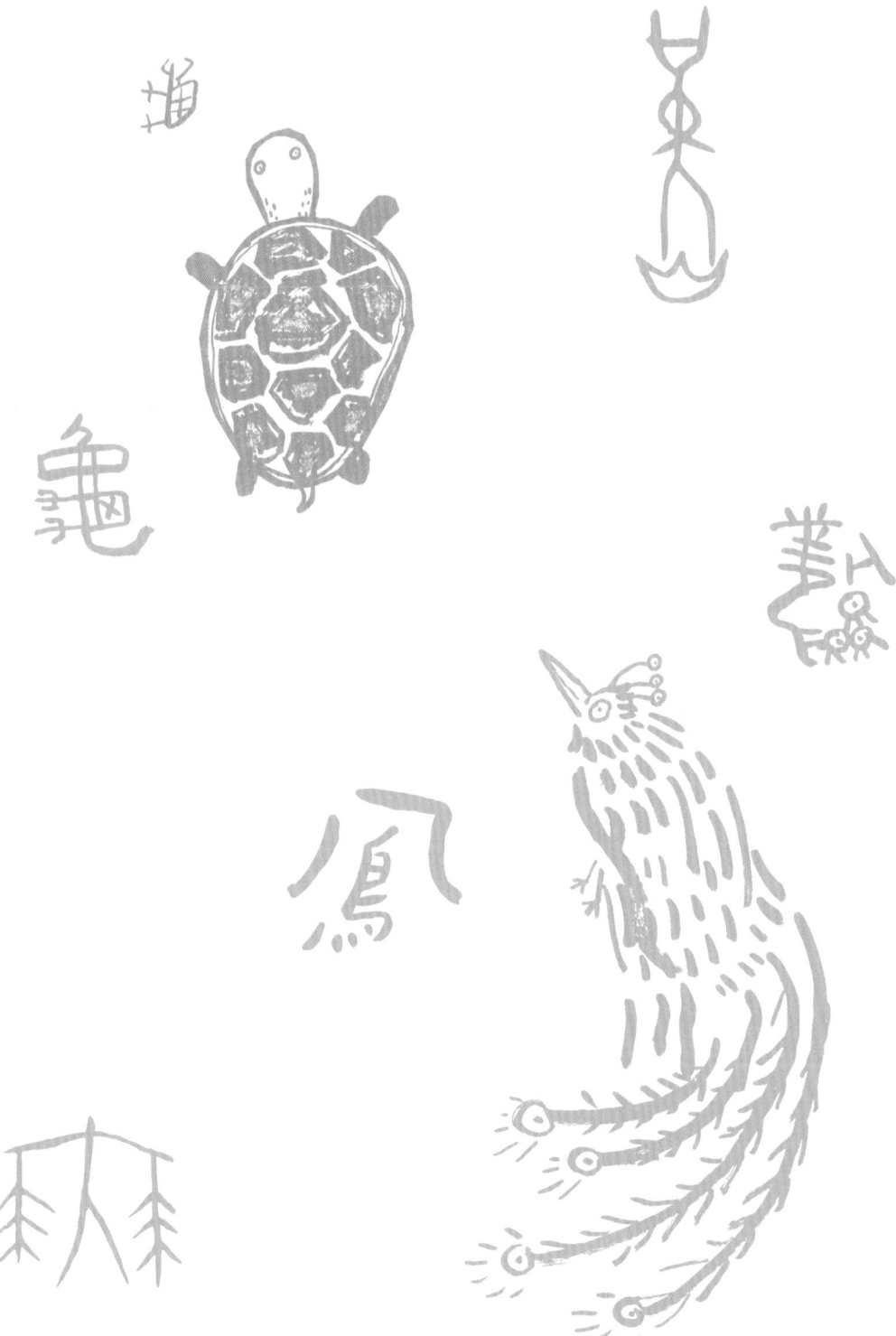

3

一般動物

鳥、魚與其他

鳥、隹、萑、雚、雀、雉、燕、隻、鳴、進
習、集、離、羅、魚、漁、魯、兔

甲 骨 文	
形1	形2

金文	小篆	隸書	楷書
			鳥

寫 字 塾 講 堂

鳥 的初始字形如甲骨文字形，是一隻鳥的側面形象，有頭、喙、身體和腳，是一個象形字。

金文字形變成了長羽毛的形象。小篆則包括鳥頭、眼、身體、長羽毛和腳，但鳥嘴並不明顯。楷書第一畫的一撇是鳥嘴，第二畫的一豎是鳥身，第三至五畫是鳥頭和鳥眼的筆畫，第六畫一短橫和第七畫的橫折左鉤，都是羽毛的筆畫，字形下方的四點灬，左邊兩點是鳥腳，右邊兩點則是羽毛的筆畫。

1	2	3	4
5	6	7	8
9	10	11	12
13	14	15	16
17	18	19	20

鳥 形 1

一隻鳥的側面形象，有頭、喙、
身體和腳。

鳥 形2

一隻鳥的側面形象，有頭、喙、身體和腳。

1	2	3	4
5	6	7	8
9	10	11	12
13	14	15	16
17	18	19	20

甲 骨 文	
形1	形2

金文		小篆		隸書		楷書	

寫字塾講堂

隹的初始字形如甲骨文字形，是一隻鳥的簡略側面形象，有頭、喙、身體和羽毛，是一個象形字。

金文和小篆的字形中，增加了表示鳥背的一豎。楷書中第一畫的一撇，是鳥頭和嘴的筆畫，第二畫的一豎是鳥身，第三畫的一點仍是鳥頭的局部筆畫，第四至六畫的橫筆和第八畫的橫筆，都是羽毛的筆畫，而第七畫的一豎則是鳥背的筆畫。

1	2	3	4
5	6	7	8
9	10	11	12
13	14	15	16
17	18	19	20

隹 形1

一隻鳥的簡略化側面形象，有頭、喙和身體。

1	2	3	4
5	6	7	8
9	10	11	12
13	14	15	16
17	18	19	20

隹 形2

一隻鳥的簡略化側面形象，有頭、喙和身體。

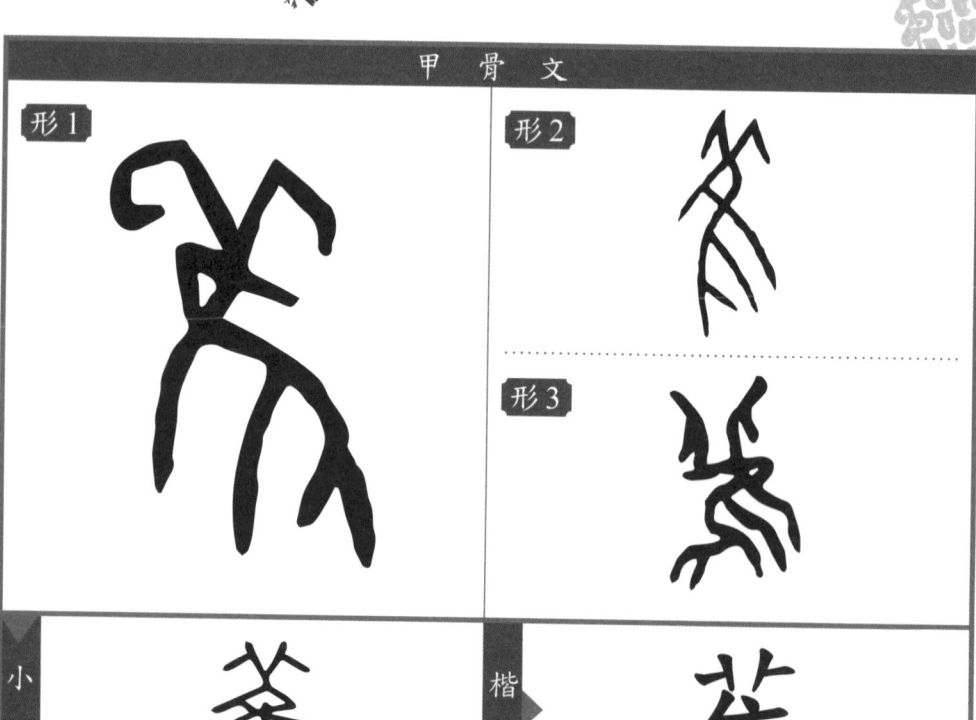

甲骨文	
形1	形2
	形3

小篆	雀	楷書	雀

寫字塾講堂

雀「ㄒㄩˊ」的初始字形如甲骨文字形，是一隻貓頭鷹頭上有角狀羽毛的形象，包括「隹」及「角羽」ᗯ、ᴍ，是一個象形字。因為長在貓頭鷹頭上的「角羽」，是從眼睛上方長出來的羽毛，外形猶如獸角，所以稱為「角羽」。

較為特殊的是「雀」字中的「角羽」寫法，與「羊」字的「羊角」相同。「角羽」原為 ᗯ 後變為 ᴍ 至小篆時再變成ᴧ形，與「羊」ᱟ、ᱟ、ᱟ 的羊角變化ᗯ、ᴍ、ᴧ，變化過程是相同的。

小篆字形包括「隹」及變為ᴧ形的「角羽」。楷書中的「角羽」寫成ᴧ，與代表草木的「屮」艹相似。另也有「艹」頭的「萑」字，讀音相同，意思是指一種蘆荻類的植物。

1	2	3	4
5	6	7	8
9	10	11	12
13	14	15	16
17	18	19	20

崔 形1

一隻貓頭鷹頭上有角狀羽毛的
形象。

1	2	3	4
5	6	7	8
9	10	11	12
13	14	15	16
17	18	19	20

雀 形2

一隻貓頭鷹頭上有角狀羽毛的
形象。

1	2	3	4
5	6	7	8
9	10	11	12
13	14	15	16
17	18	19	20

崔 形3

一隻貓頭鷹頭上有角狀羽毛的形象。

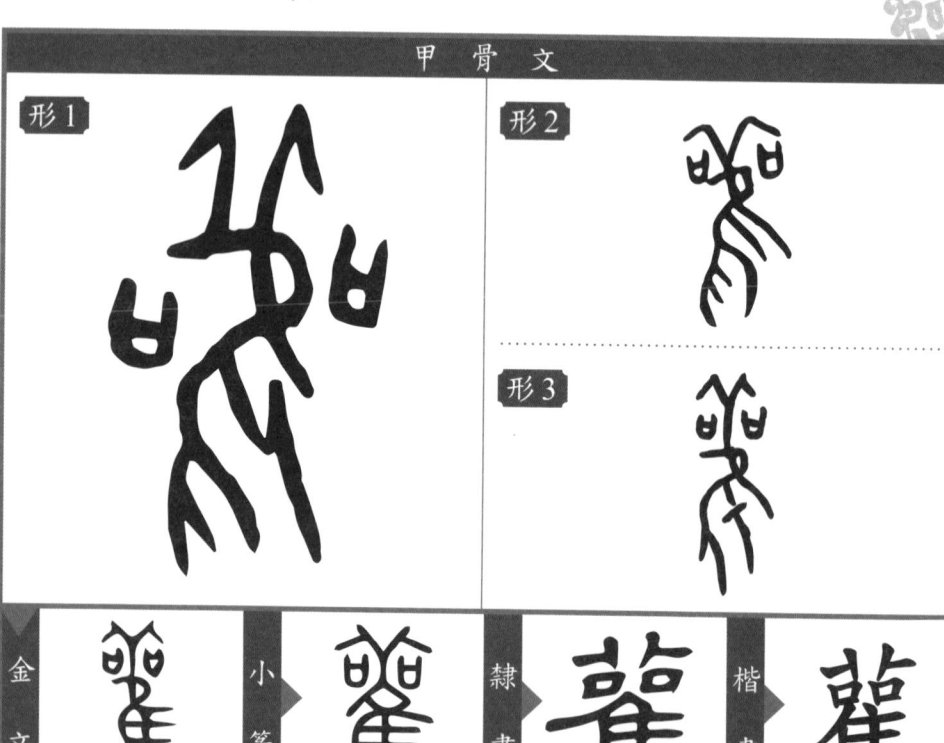

甲 骨 文		
形1	形2	
	形3	

金文	小篆	隸書	楷書

寫 字 塾 講 堂

雚《ㄢˊ的初始字形如甲骨文字形，是在「萑」的兩旁再加上由兩個「口」組成的「叩ㄒㄩㄢ」。「叩」是「喧」的異體字，有大聲或喧嘩、喧鬧的意思，用以表示鸛鳥的聲音宏亮或吵雜，是一個表意字。

但其實鸛鳥的鳴管、鳴肌已經退化，不善於鳴叫，只能以鳥嘴上下互相敲擊來發出聲音。與鸛鳥外形相似的是鶴，鶴的叫聲宏亮，《詩經》曾描寫「鶴鳴於九霄，聲聞於天。」此外，以「松鶴延年」為主題的畫作中，多描繪鶴立松枝，但實際上鶴的腳爪無法捉住樹枝，不能立於樹上，鸛鳥卻可以，因此可推測，是古人將兩種鳥類的習性混淆了。

金文和小篆字形仍是延續甲骨文而來。但隸書和楷書中，「萑」已被上下拆開寫，「叩」則放在中間。

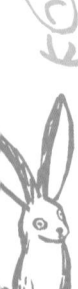
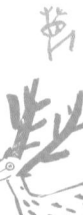

1	2	3	4
5	6	7	8
9	10	11	12
13	14	15	16
17	18	19	20

雚 形1

在「萑」的兩旁再加上兩個「口」，表示鸛鳥的叫聲宏亮或吵雜。

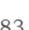

1	2	3	4
5	6	7	8
9	10	11	12
13	14	15	16
17	18	19	20

雈 形2

在「雈」的兩旁再加上兩個「口」，表示鸛鳥的叫聲宏亮或吵雜。

1	2	3	4
5	6	7	8
9	10	11	12
13	14	15	16
17	18	19	20

雈 形3

在「隹」的兩旁再加上兩個
「口」，表示鸛鳥的叫聲宏亮或
吵雜。

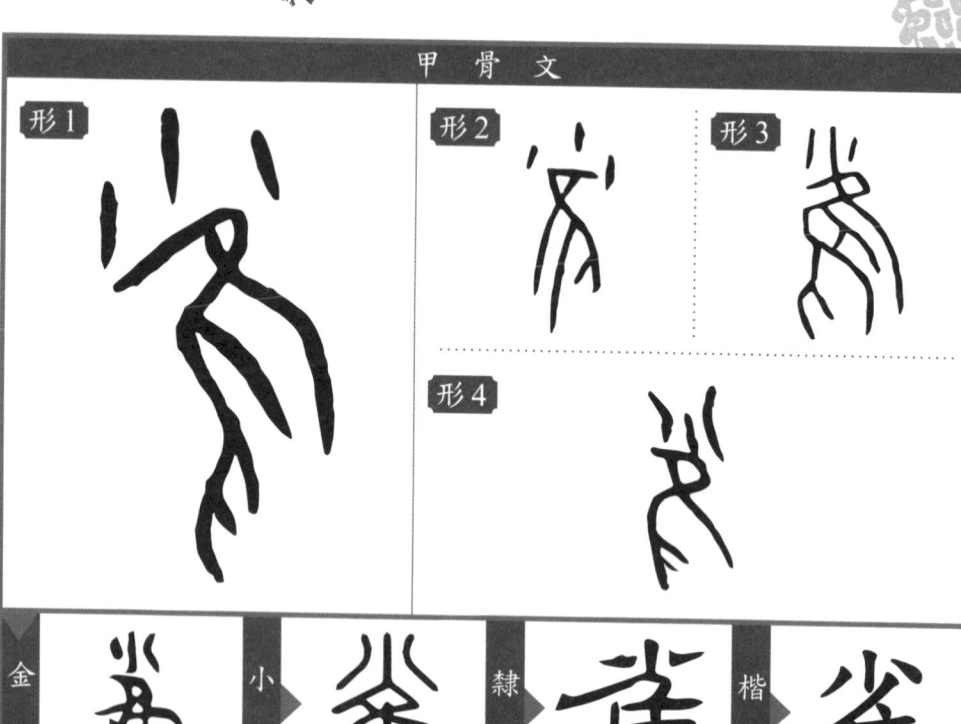

甲骨文		
形1	形2	形3
	形4	

金文 ▶ 小篆 ▶ 隸書 ▶ 楷書

寫字塾講堂

　　雀 的初始字形如甲骨文字形，是由「小」和「隹」組成，表示小巧的雀鳥，是一個表意字。「小」的三個小點，代表的是猶如細沙的小物體，用以表示細小的意思。甲骨文的形 1、形 2，「小」的三點是與「隹」分開的，但在形 3、形 4 中，「小」的中間一點已與「隹」相連接。

　　金文、小篆、隸書，到楷書，字形都是延續甲骨文而來。只是楷書所寫的「小」豎筆不鉤，「隹」的第一筆撇畫，要特別往右上拉長筆畫。

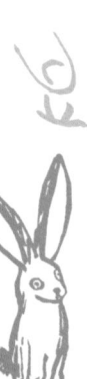

1	2	3	4
5	6	7	8
9	10	11	12
13	14	15	16
17	18	19	20

雀 形1

由「小」和「隹」組成的表意字，
表示小巧的雀鳥。

1	2	3	4
5	6	7	8
9	10	11	12
13	14	15	16
17	18	19	20

雀 形2

由「小」和「隹」組成的表意字，
表示小巧的雀鳥。

1	2	3	4
5	6	7	8
9	10	11	12
13	14	15	16
17	18	19	20

雀 形3

由「小」和「隹」組成的表意字，
表示小巧的雀鳥。

1	2	3	4
5	6	7	8
9	10	11	12
13	14	15	16
17	18	19	20

雀 形4

由「小」和「隹」組成的表意字，表示小巧的雀鳥。

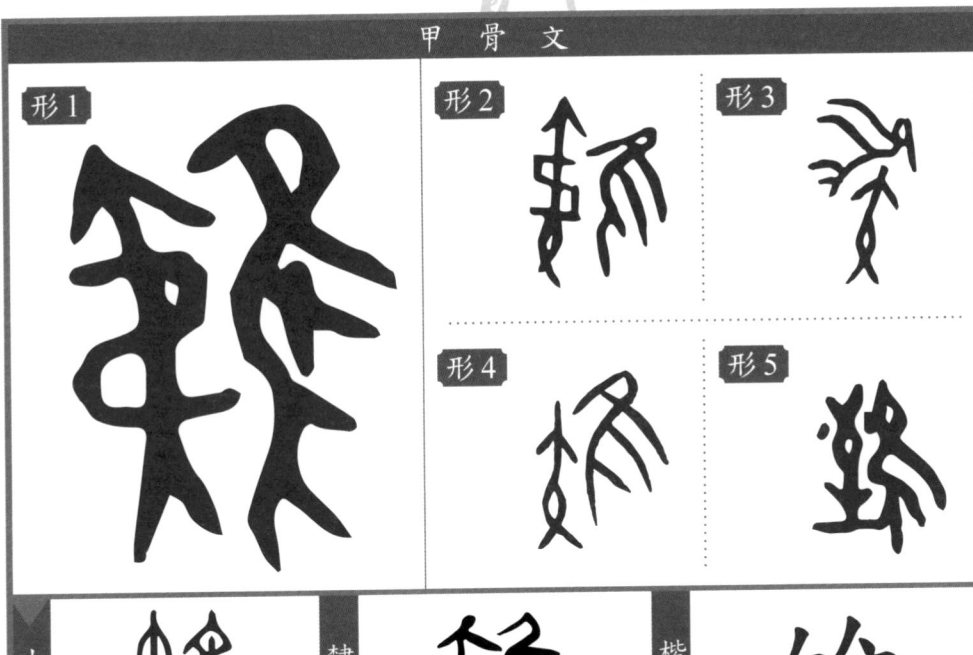

甲骨文		
形1	形2	形3
	形4	形5

小篆 ▶ 隸書 ▶ 楷書

寫字塾講堂

雉 的初始字形如甲骨文字形，是以繫有細繩的箭射鳥的樣子，包括箭形的「矢」、繩索，與代表鳥類的「隹」，射到的鳥統稱為「雉」，是一個表意字。形3、形4中，繩索被省略。形5則改由「至」當做聲符，變為形聲字。「矢」的甲骨文為、、，金文為、、，從上而下由箭鏃、箭桿、箭羽和箭尾槽組成。原本是先畫箭羽的外形「框廓」，後來將「框廓」內填滿筆畫而「填實」，最後「線條化」成一橫。

小篆的「矢」則箭鏃下彎，箭桿縮短，箭羽「線條畫」成一橫，而箭尾槽清楚明顯。楷書中，第一、二畫的一撇及一橫，是箭鏃的筆畫，第三畫的一橫是箭羽「線條化」而成的筆畫，第四畫的一撇是箭桿和箭尾槽的筆畫，最後的一捺也是箭尾槽的筆畫。

1	2	3	4
5	6	7	8
9	10	11	12
13	14	15	16
17	18	19	20

雉 形1

以繫有細繩的箭射鳥的樣子，
射到的鳥統稱為「雉」。

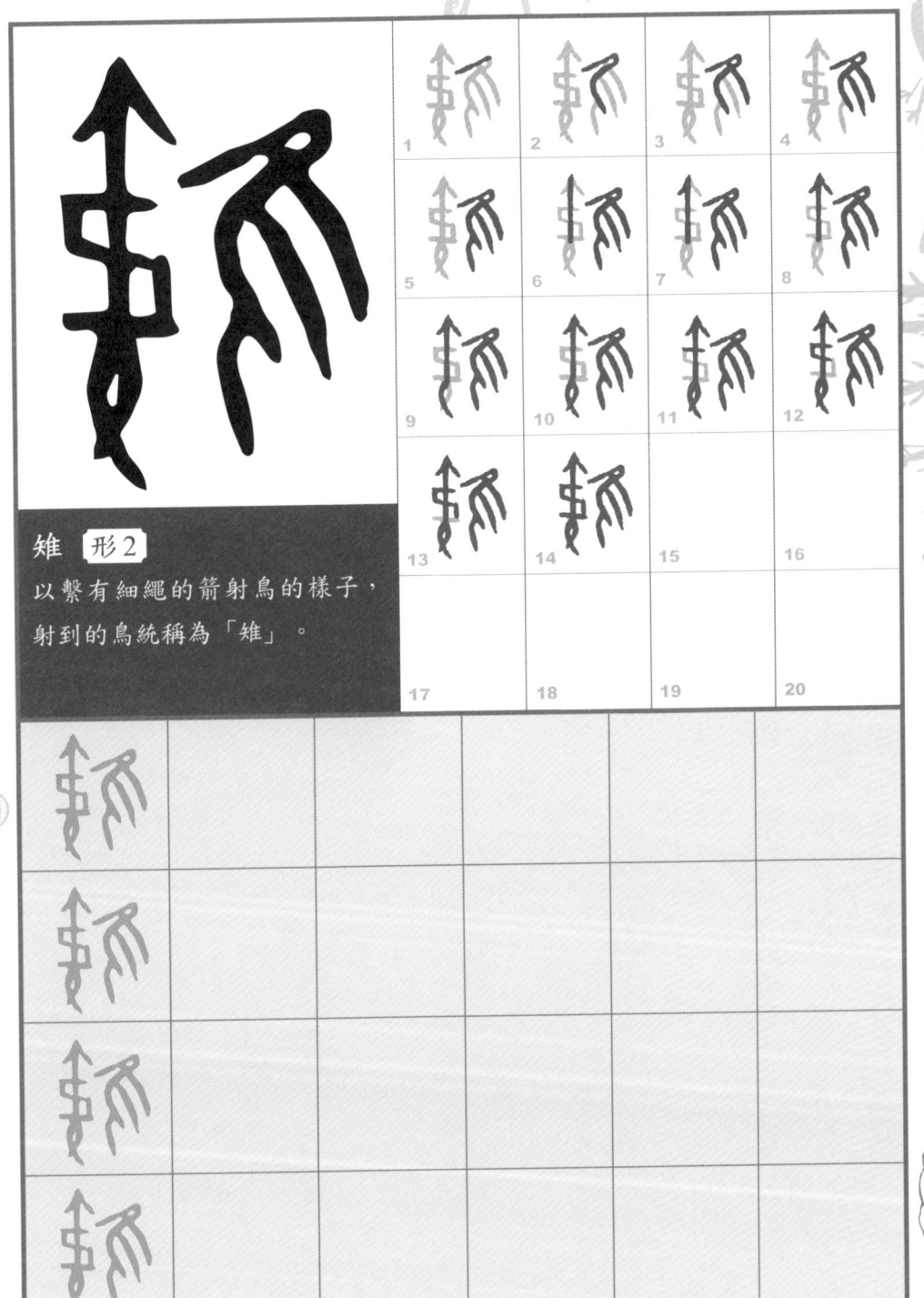

雉 形2

以繫有細繩的箭射鳥的樣子，
射到的鳥統稱為「雉」。

1	2	3	4
5	6	7	8
9	10	11	12
13	14	15	16
17	18	19	20

雉 形3

以箭射鳥的樣子，射到的鳥統稱為「雉」。此形省略了繩索。

1	2	3	4
5	6	7	8
9	10	11	12
13	14	15	16
17	18	19	20

雉 形4

以箭射鳥的樣子，射到的鳥統稱為「雉」。此形省略了繩索。

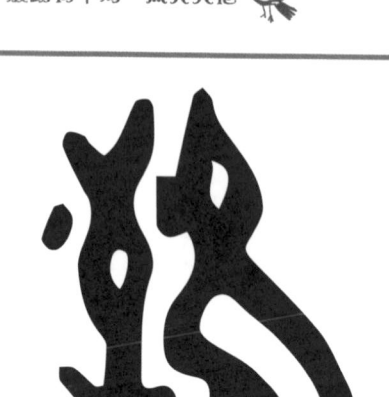

1	2	3	4
5	6	7	8
9	10	11	12
13	14	15	16
17	18	19	20

雉 形5

以繫有細繩的箭射鳥的樣子，射到的鳥統稱為「雉」。由「隹」加上聲符「至」，成為形聲字。

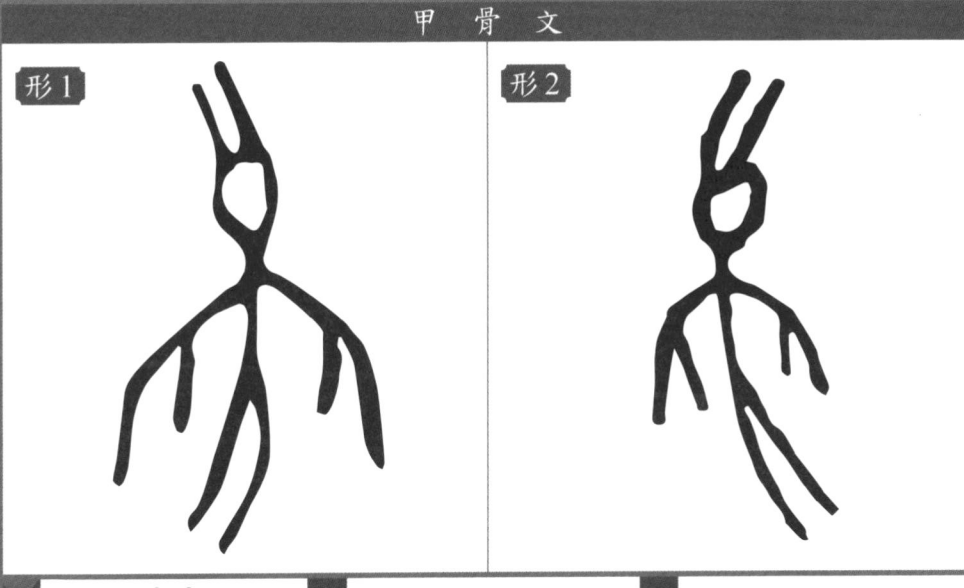

甲骨文	
形1	形2

小篆 ▶ 隸書 ▶ 楷書

寫字塾講堂

燕的初始字形如甲骨文字形，是一隻燕鳥的形象，有頭、喙、身體、雙翅和尾翼，是一個象形字。

小篆字形則包括燕嘴廿、身體口、雙翅从和尾翼火。尾翼火與「火」字的小篆火，兩者形體相同。楷書中燕嘴寫作廿，燕身寫作口，雙翅寫作北，尾翼則變成灬。這時「燕」的尾翼寫作灬，與楷書「火」的偏旁四點灬（如「黑」、「烹」、「煮」等字）形體相同，但從字形的演變可以得知，兩者的實質意義是不同的。

1	2	3	4
5	6	7	8
9	10	11	12
13	14	15	16
17	18	19	20

燕 形1

一隻燕鳥的形象，有頭、喙、身、雙翅和尾翼。

1	2	3	4
5	6	7	8
9	10	11	12
13	14	15	16
17	18	19	20

燕 形2

一隻燕鳥的形象，有頭、喙、
身、雙翅和尾翼。

甲骨文	
形1	形2
	形3

金文		小篆		隸書		楷書
隻	▶	隻	▶	隻	▶	隻

寫字塾講堂

隻的初始字形如甲骨文字形，是手中捉著一隻鳥的樣子，由表示手的「又」，與表示鳥的「隹」組成，是一個表意字。「又」的形體寫作 ㄓ、ㄗ，上面像三隻手指，下面像手臂。不過一隻手的手指正常是五隻，「手」字就是寫作五指的 ㄓ（金文）、ㄓ（小篆），但寫作「又」時則是三指的 ㄓ、ㄗ（甲骨文）。

到了楷書，原本的「手」形已變成又，原本三隻手指的上、中兩隻手指，尖端已相連，以致不容易體會原來三指的形狀。

1	2	3	4
5	6	7	8
9	10	11	12
13	14	15	16
17	18	19	20

隻 形1

手中捉著一隻鳥的樣子。

1	2	3	4
5	6	7	8
9	10	11	12
13	14	15	16
17	18	19	20

隻 形2

手中捉著一隻鳥的樣子。

1	2	3	4
5	6	7	8
9	10	11	12
13	14	15	16
17	18	19	20

隻 形 3

手中捉著一隻鳥的樣子。

甲 骨 文		
形 1	形 2	形 3
	形 4	形 5

金文		小篆		隸書		楷書	
鳴	▶	鳴	▶	鳴	▶	鳴	

寫 字 塾 講 堂

鳴的初始字形如甲骨文字形，是一隻張嘴的鳥，和一個嘴巴的「口」，表示鳥類張嘴鳴叫，是一個表意字。甲骨文的形3、形4與形5，則是將鳥改為公雞，在公雞頭上有明顯的雞冠。

但因為公雞的形體既複雜又難寫，所以之後的金文、小篆、隸書到楷書，字形便都是由「鳥」和「口」組成，沒有其他特殊的變化。

1	2	3	4
5	6	7	8
9	10	11	12
13	14	15	16
17	18	19	20

鳴 形1

一隻張嘴的鳥，和一個嘴巴的
口形，表示鳥類張嘴鳴叫。

鳴 形2

一隻張嘴的鳥，和一個嘴巴的
口形，表示鳥類張嘴鳴叫。

1	2	3	4
5	6	7	8
9	10	11	12
13	14	15	16
17	18	19	20

1	2	3	4
5	6	7	8
9	10	11	12
13	14	15	16
17	18	19	20

鳴 形3

以雞代替鳥，一隻張嘴的雞，
和一個嘴巴的口形，表示鳥類
張嘴鳴叫。

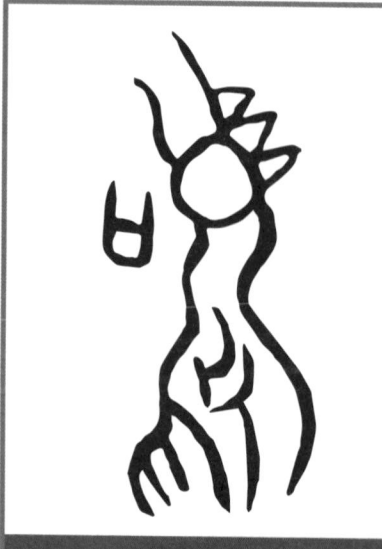

鳴 形4

以雞代替鳥，一隻張嘴的雞，和一個嘴巴的口形，表示鳥類張嘴鳴叫。

1	2	3	4
5	6	7	8
9	10	11	12
13	14	15	16
17	18	19	20

鳴 形5

以雞代替鳥，一隻張嘴的雞，
和一個嘴巴的口形，表示鳥類
張嘴鳴叫。

甲骨文

形1

金文		小篆		隸書		楷書	
𨒋	▶	諥	▶	進	▶	進	

寫字塾講堂

進的初始字形如甲骨文字形，是一個「隹」與一個腳步「止」的組合，表示鳥跳著前進。古人觀察到鳥類只能走或跳著前進，不能後退，因此用以表示「前進」的意思，是一個表意字。

而「止」的初始字形寫作🖐、🖐、🖐（金文族徽的局部形體），像是腳掌和腳趾的形狀，代表足或腳，有五趾、四趾和三趾，但以三趾最常見。甲骨文字形為🖐、🖐，金文為止，小篆為止，隸書為止，楷書為「止」。金文增加了「彳」。「彳」由「行」、簡化而來，主要做為字的偏旁，是指通往四面八方的道路，引申有「行走」之義。小篆中，「彳」被寫成彳。隸書到楷書，「彳」和「止」從辶（邎的部首）、辶（遘的部首）、辶（遉的部首）、辶（逼的部首）、辶（逋的部首），最後逐漸合併成「辶」。

1	2	3	4
5	6	7	8
9	10	11	12
13	14	15	16
17	18	19	20

進 形1

一隻鳥與一個腳步的組合，表
示鳥跳著前進。

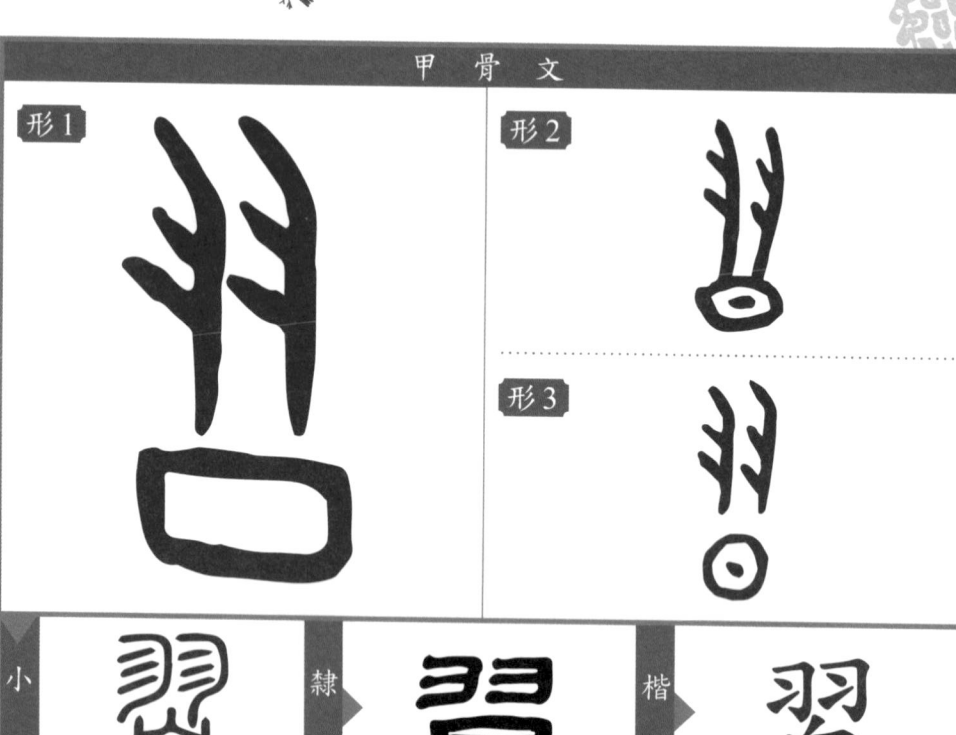

甲骨文

形1

形2

形3

小篆　隸書　楷書

寫字塾講堂

習 的初始字形如甲骨文字形，用羽毛表示還不會飛的小鳥，不停的振動雙翅、練習飛翔的樣子，包括雙翅ヲヲ，以及代表鳥類身體的ㅁ，是一個表意字。形2、形3中，身體已誤寫成「日」。

小篆中，身體形象又由「日」誤寫成「白ˇ」，但不是「黑白」的「白」θ、白（甲骨文）、白（小篆），而是「自己」的「自」尚、尚（甲骨文）、自、自（小篆）。「白ˇ」的甲骨文是大拇指的樣子，假借為白色的意思。而「自（白）」的甲骨文則是鼻子的形狀，本義是鼻子，假借為第一人稱的「自己」。隸書中，字形與甲骨文一樣而從「日」。楷書則延續小篆的形體從「白ˇ」。

1	2	3	4
5	6	7	8
9	10	11	12
13	14	15	16
17	18	19	20

習 形1

用羽毛表示還不會飛的小鳥，不停的振動雙翅、練習飛翔的樣子。

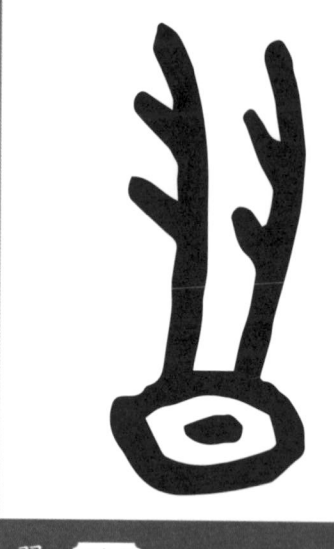

1	2	3	4
5	6	7	8
9	10	11	12
13	14	15	16
17	18	19	20

習　形2

用羽毛表示還不會飛的小鳥，
不停的振動雙翅、練習飛翔的
樣子。

1	2	3	4
5	6	7	8
9	10	11	12
13	14	15	16
17	18	19	20

習 形3

用羽毛表示還不會飛的小鳥，
不停的振動雙翅、練習飛翔的
樣子。

甲 骨 文	
形 1	形 2

金文		小篆		隸書		楷書	

寫 字 塾 講 堂

集 的初始字形如金文字形 ，是三隻鳥棲息於樹上，表示「聚集」的意思，是一個表意字。字形中，鳥以「隹」表示，用三「隹」表示很多鳥聚集在一起的樣子。

但在甲骨文字形中，則出現了簡化的字形，將三「隹」省略成只有一「隹」，這樣的簡化，已經破壞了原本很多鳥聚集在一起的創意，無法體會「聚集」的意思。形 2 則將「隹」改成飛鳥的形象。

小篆、隸書與楷書，都有由三「隹」組成的字形，也皆有簡化為一「隹」的字形，後者成為主要的寫法被流傳下來。

1	2	3	4
5	6	7	8
9	10	11	12
13	14	15	16
17	18	19	20

集 形 1

一隻鳥棲息在樹上，為簡化後
的字形，表示「聚集」的意思。

1	2	3	4
5	6	7	8
9	10	11	12
13	14	15	16
17	18	19	20

集 形2

一隻鳥棲息在樹上，為簡化後的字形，表示「聚集」的意思。此形又將「隹」改成飛鳥。

甲 骨 文	
形 1	形 2

小篆	隸書	楷書
離	離	離

寫字塾講堂

離的初始字形如甲骨文字形，是像一隻鳥被有柄的捕鳥網捉住的樣子，包括代表鳥的「隹」與有柄的捕鳥網，是一個表意字。

小篆字形中的捕鳥網，由 訛誤成 ，網子 的上方多了 ，也就是代表草的「屮」，表示是在草堆中捕鳥；柄桿的部分則訛誤成 。在楷書中，「屮」演變成 ，網子為 凶 ，柄桿的部分則訛誤成 内 ，「隹」則保留在右側。

此外，「離」的柄桿與「萬」的蠍尾，形體演變有相似之處。「萬」的甲骨文為 、 ，就像是蠍子的樣子，蠍尾 的部分與「一」結合成 ，演變至小篆成為 内 ，至楷書則也變成了 内 。

	1		2		3		4
	5		6		7		8
	9		10		11		12
	13		14		15		16
	17		18		19		20

離 形1

一隻鳥被有柄的捕鳥網捉住的樣子。

1	2	3	4
5	6	7	8
9	10	11	12
13	14	15	16
17	18	19	20

離 形2

一隻鳥被有柄的捕鳥網捉住的
樣子。

甲 骨 文

形 1

 小篆　 隸書　 楷書　羅

寫 字 塾 講 堂

　羅的初始字形如甲骨文字形，是一隻鳥被架設的捕鳥網捉住的樣子，包括代表鳥的「隹」，與架設起的捕鳥網 ，的左右兩筆是桿子，中間則是交叉的網繩，是一個表意字。

　小篆字形中，代表鳥的「隹」演變成，而捕鳥網成為，並增加了表示繩子的「糸」。楷書中，「隹」演變成隹，捕鳥網變成四形，而表示繩子的「糸」則變為糸。

1	2	3	4
5	6	7	8
9	10	11	12
13	14	15	16
17	18	19	20

羅 形1

一隻鳥被架設的捕鳥網捉住的樣子。

甲骨文		
形1 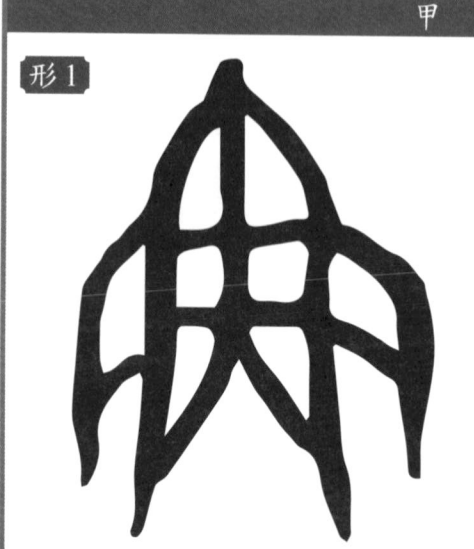	形2 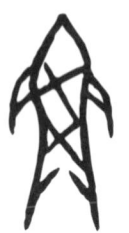	
	形3 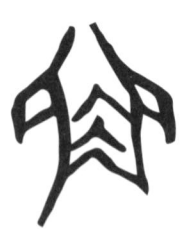	

金文	小篆	隸書	楷書
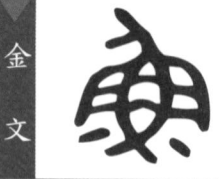	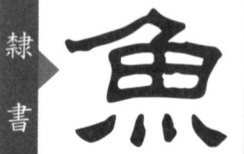	魚	魚

寫字塾講堂

魚的初始字形為 （金文），是一尾魚的形象，有魚頭、魚身、魚尾和魚鰭等部位，魚頭包括眼、嘴、上顎及尖銳的上顎牙齒，魚身包括胸鰭，魚尾則是以「框廓」畫出，魚鰭包括背鰭、脂鰭、腹鰭、臀鰭，魚的各個部位被描繪得極為細緻，是一個象形字。

甲骨文字形則是一隻閉嘴的魚形，魚鰭只剩背鰭、腹鰭，魚身全是鱗片形。金文繼續凸顯了上顎及尖銳的上顎牙齒，但魚尾的「框廓」因左右兩筆分離而成 ∧∧。小篆仍強調上顎及牙齒，魚身為兩層鱗片，背鰭、腹鰭全部省略，魚尾 ∨∨ 則變化不大。楷書第一畫的一撇，是魚的上顎牙齒，第二畫的橫折是上顎，中間的田是魚身和鱗片，下方的四點 灬 則是分離的魚尾筆畫。

1	2	3	4
5	6	7	8
9	10	11	12
13	14	15	16
17	18	19	20

魚 形 1

一尾魚的形象，有鰭、尾、鱗。

1	2	3	4
5	6	7	8
9	10	11	12
13	14	15	16
17	18	19	20

魚　形2

一尾魚的形象，有鰭、尾、鱗。

1	2	3	4
5	6	7	8
9	10	11	12
13	14	15	16
17	18	19	20

魚 形3

一尾魚的形象，有鰭、尾、鱗。

127

甲骨文		
形 1 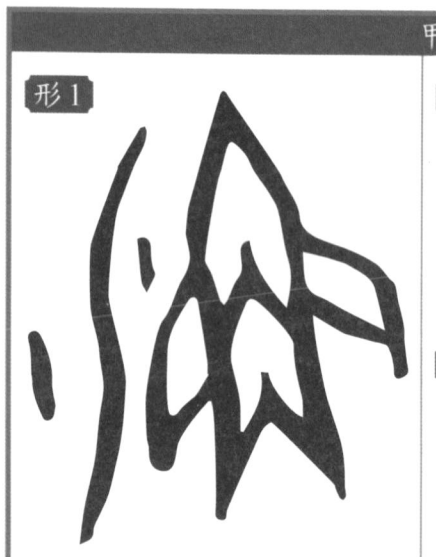	形 2	形 3
	形 4	形 5

金文		小篆		隸書		楷書	
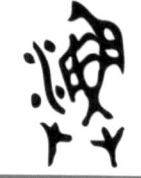	▶	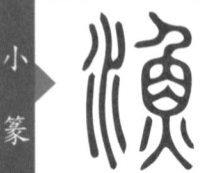	▶	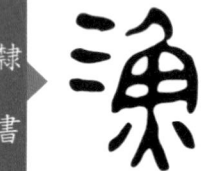	▶		

寫字塾講堂

漁的初始字形為（甲骨文），是很多隻魚游於水中的樣子，包括流動的水和魚。形 1、形 2 是簡略的字形，形 3 則是一隻手拿著釣線，釣到魚的樣子，包括代表手的「又」、釣線和魚，形 4 則省略了手。形 5 是以手撒網捕魚的樣子，包括代表手的「又」、魚網和魚。以上都是表示「捕魚」的意思，皆為表意字。

金文在字形中增加了雙手的形象，表現雙手在水中捉魚的樣子。小篆則與甲骨文形 1、形 2 相同，是一隻魚游於水中的樣子。從隸書開始到楷書，字形都是延續小篆而來，沒有特別的變化。

1	2	3	4
5	6	7	8
9	10	11	12
13	14	15	16
17	18	19	20

漁 形1

一隻魚游於水中的樣子。

1	2	3	4
5	6	7	8
9	10	11	12
13	14	15	16
17	18	19	20

漁 形2

一隻魚游於水中的樣子。

1	2	3	4
5	6	7	8
9	10	11	12
13	14	15	16
17	18	19	20

漁 形3

一隻手拿著釣線，釣到魚的樣子。

1	2	3	4
5	6	7	8
9	10	11	12
13	14	15	16
17	18	19	20

漁 形4

以釣線釣到魚的樣子。

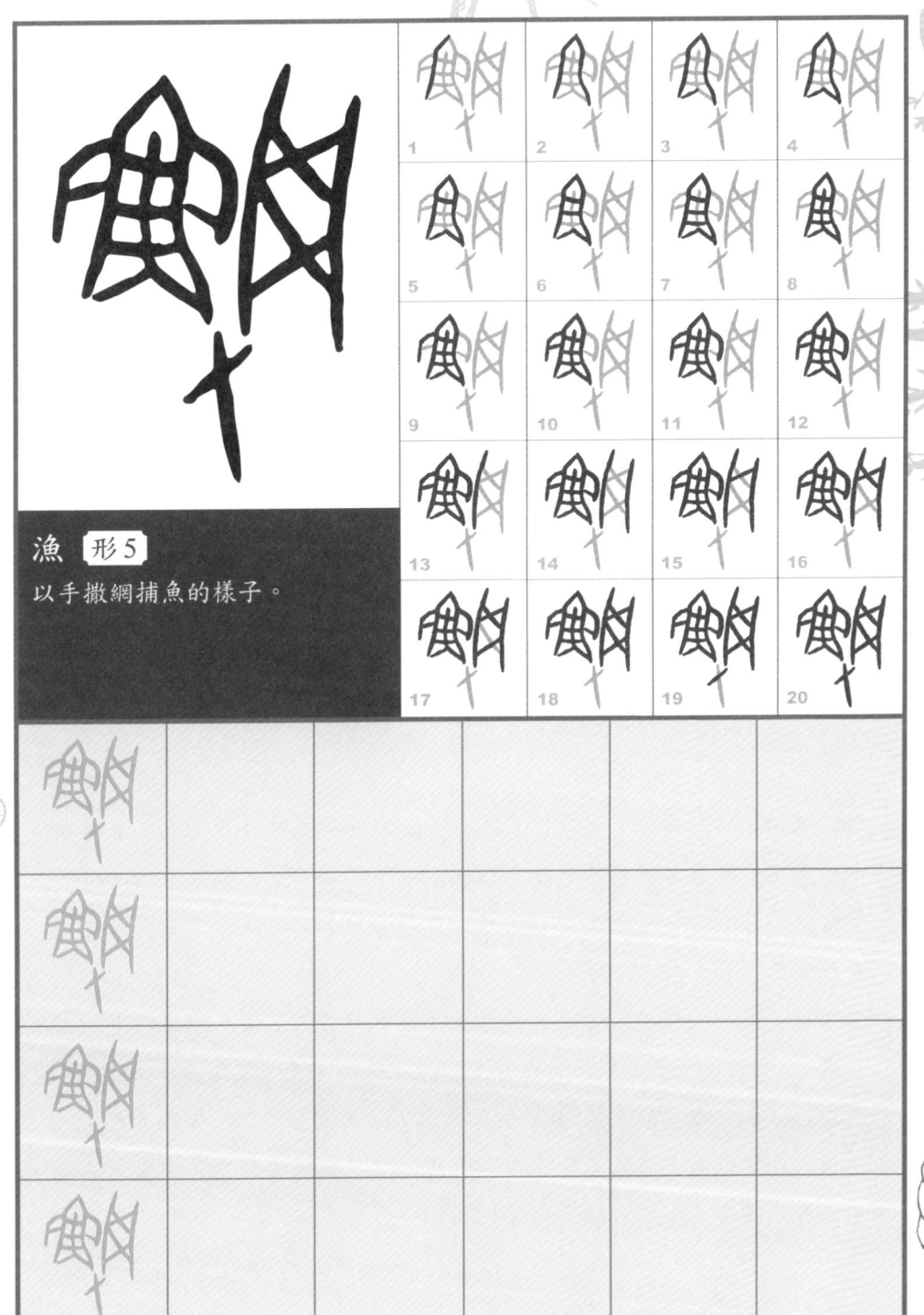

漁 形5

以手撒網捕魚的樣子。

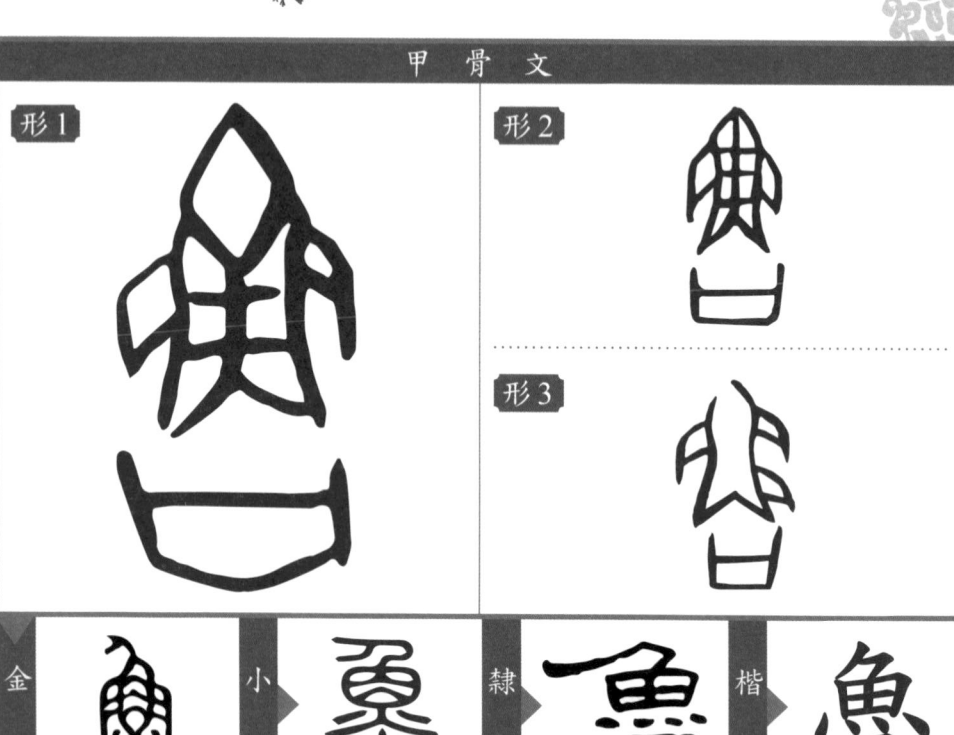

甲骨文		
形1	形2	
	形3	

金文		小篆		隸書		楷書	

寫字塾講堂

魯的初始字形如甲骨文字形，是盤子上有一尾美味可口的魚，用以表示「嘉美」的意思，包括一隻魚和表示盤子的凵，是一個表意字。在甲骨文中，表示盤子的凵與表示嘴巴「口」的凵同形，又如「甘」為凵，表示嘴巴內有甘甜的食物。

金文中，盤子凵已改為曰，這是古文字常見的書寫習慣，會在凵中加上一橫。小篆中，盤子的字形又由曰訛誤為白。白不是「黑白」的「白」白，而是「自己」的「自」。「自」的小篆為自，又簡化成白，因此「自」、「白」兩字很容易混淆，需要特別留意分辨。從隸書到楷書，盤子的形象又再訛誤為「日」。

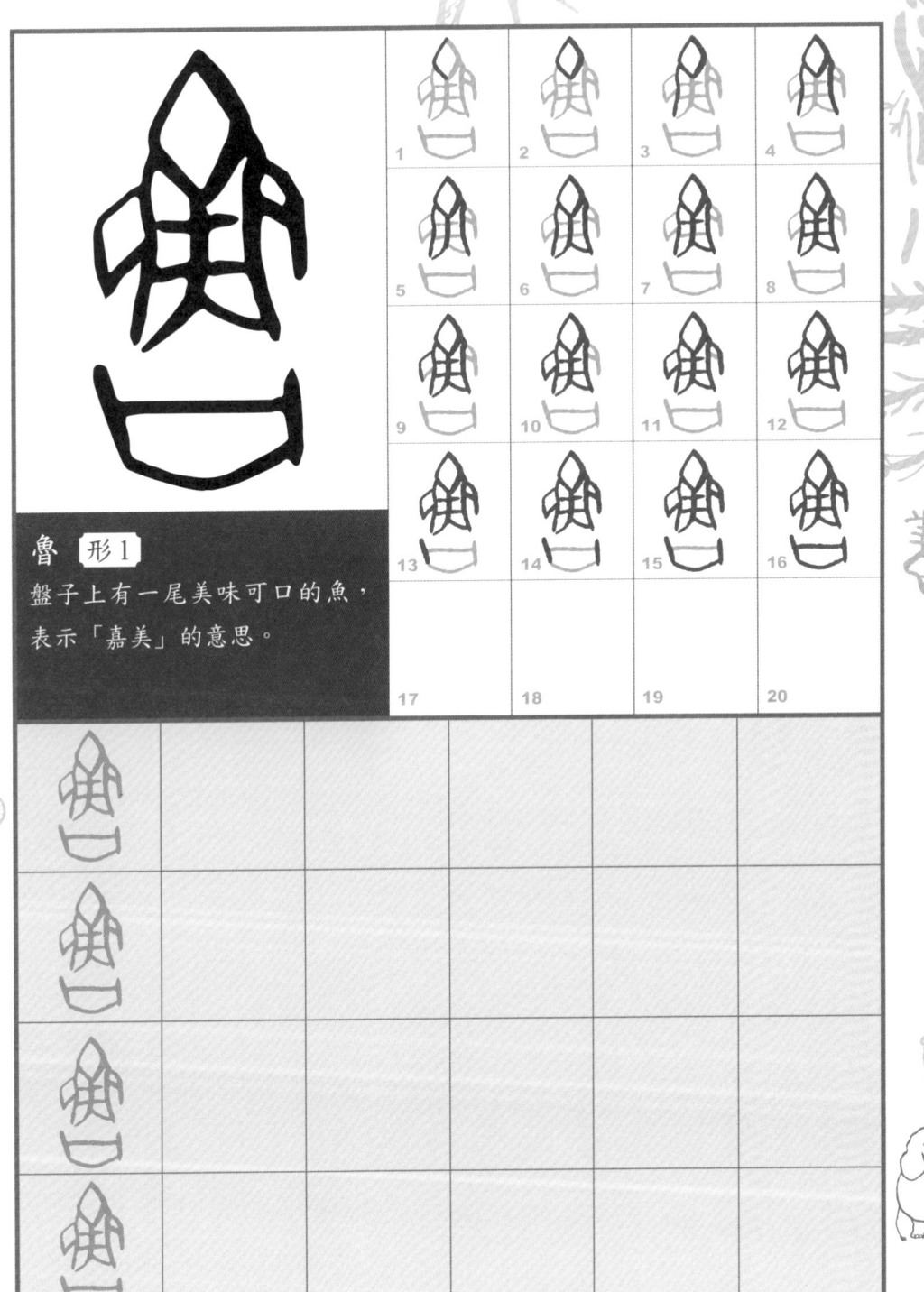

魯 形1

盤子上有一尾美味可口的魚，
表示「嘉美」的意思。

1　2　3　4

5　6　7　8

9　10　11　12

13　14　15　16

17　18　19　20

1	2	3	4
5	6	7	8
9	10	11	12
13	14	15	16
17	18	19	20

魯 形2

盤子上有一尾美味可口的魚，
表示「嘉美」的意思。

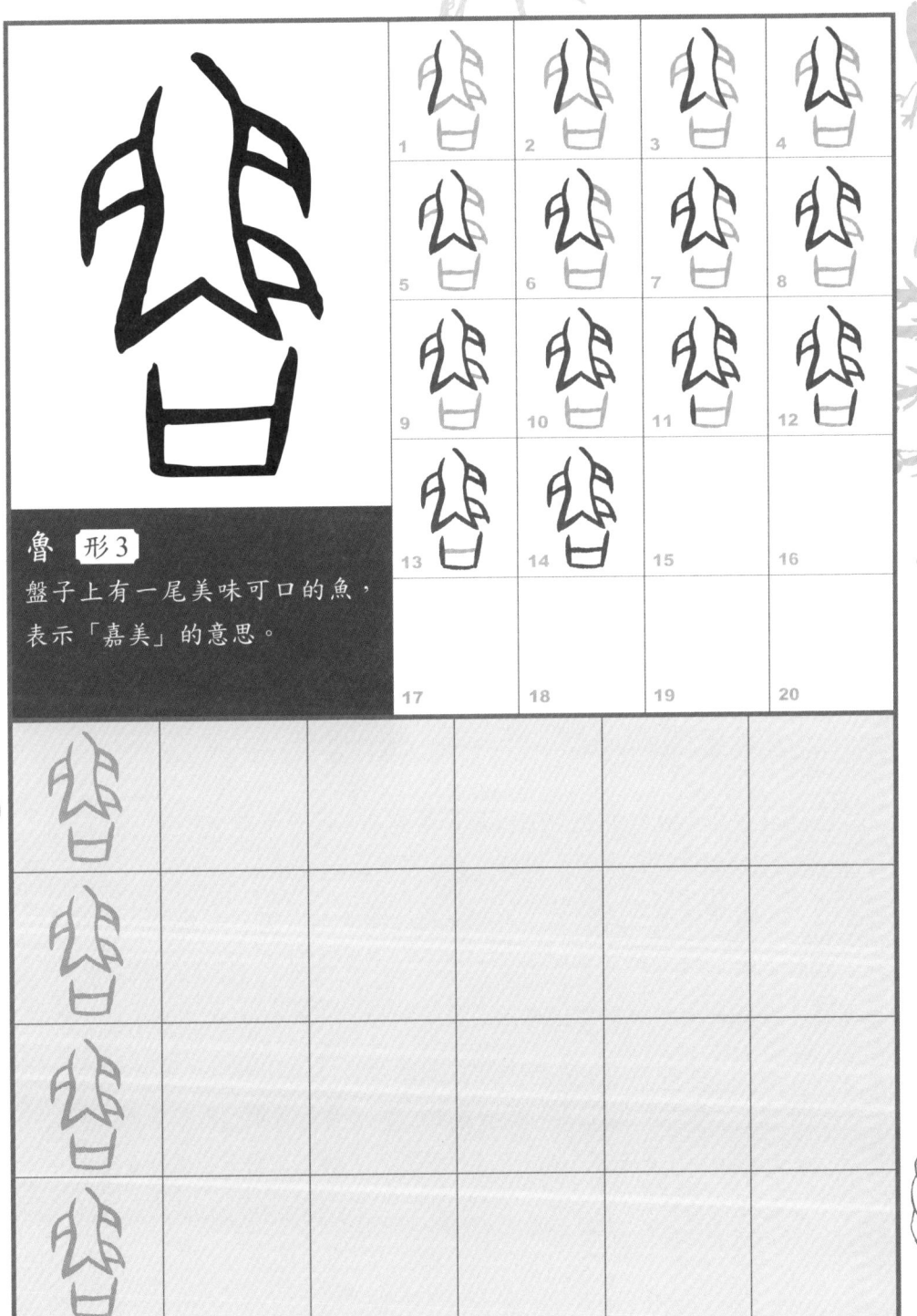

魯 形3

盤子上有一尾美味可口的魚，
表示「嘉美」的意思。

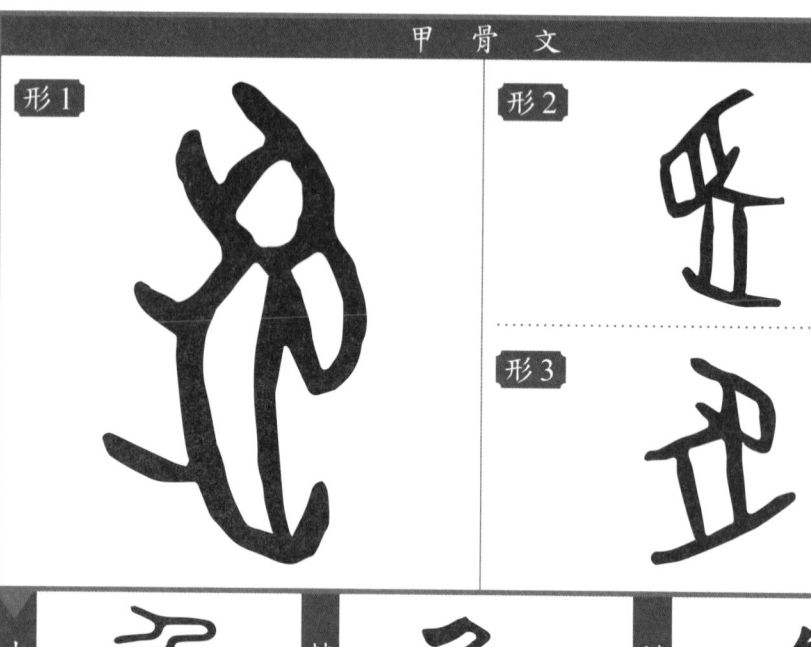

甲骨文		
形1	形2	
	形3	

小篆		隸書		楷書	

寫字塾講堂

　　兔的初始字形如甲骨文字形，是一隻兔子小尾巴上翹的形象，包括兔頭、嘴巴、耳朵、兔身、前後腳和兔尾，是一個象形字。

　　金文中沒有單獨的「兔」字，參考「逸」字中的「兔」形為 、 。小篆包括兔嘴、頭、耳、前後腳和兔尾，其中兔嘴變成 ，與「魚」的小篆 ，用來表示上顎及尖銳牙齒的變化相同，因此應是代表兔子的上顎及上顎門牙；中間的 ，左是兔頭，右是兔耳；下半的 ，左是前腳，右是後腳，一小點 是兔尾。在楷書中，第一撇是門牙，第二畫是上顎；中間的扁方形，左是兔頭，右是兔耳；下方的一撇是前腳，豎橫鉤是後腳，一小點則是兔尾巴。

1	2	3	4
5	6	7	8
9	10	11	12
13	14	15	16
17	18	19	20

兔 形 1

一隻兔子小尾巴上翹的形象。

兔 形2

一隻兔子小尾巴上翹的形象。

1	2	3	4
5	6	7	8
9	10	11	12
13	14	15	16
17	18	19	20

兔 形 3

一隻兔子小尾巴上翹的形象。

魚

兔

豆

4

家畜

五畜（牛、羊、豬、馬、犬）

犇、羴、龐、畜、牛、牡、牝、牢、犁、牧、羊、敦、豕、豩、豕、家、豚、馬、犬

甲骨文	
形 1	形 2

小篆	隸書	楷書

寫字塾講堂

　　豢的初始字形如甲骨文字形，是一雙手捧著一隻懷孕母豬的樣子，表示加以豢養照顧的意思，包括代表雙手的「廾」ㄐㄧ、懷孕的母豬㐭，與母豬體內的小豬子，但因為子是人類小孩「子」的形體，有頭、左右雙臂和身體，可以推斷是古人以「子」來代替了小豬，是一個表意字。形2則只留下了雙手和「豕」的形象。

　　《說文》的解釋為「以穀圈養豕也」，但小篆上方的「釆」米，形如野獸的腳印，因為可依腳印的不同，辨別出是那一種動物，所以字義是「辨別」。不過，辨別腳印與以穀圈養豕豬無關，所以，學者懷疑是「米」米的誤寫，較合乎以「穀」圈養豕豬的解釋。隸書與楷書中，又將「釆」與「廾」合併成关，其中的變化就更複雜了。

豢 形1

雙手捧著一隻懷孕的母豬，表示加以豢養照顧的意思。

豢 形2

雙手捧著一隻豬，表示加以豢
養照顧的意思。

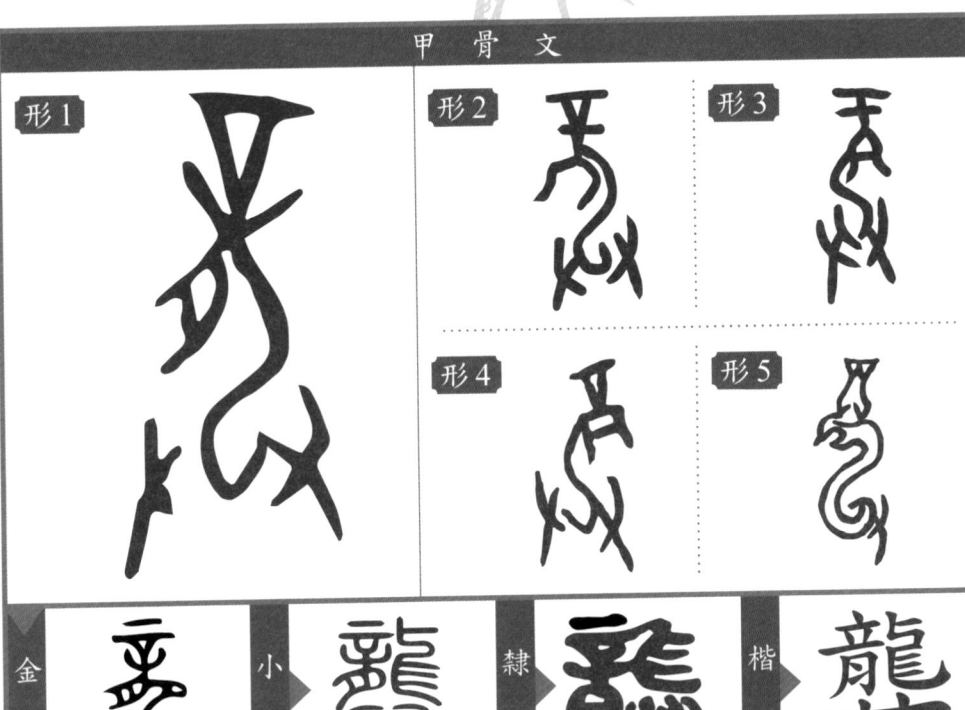

甲骨文

形1　形2　形3　形4　形5

金文　小篆　隸書　楷書　龍

寫字塾講堂

龍《ㄨㄥˊ》的初始字形如甲骨文字形，是雙手捉著一隻龍（以鱷魚為形象）的樣子。因為用手捕捉鱷魚是極度危險的行為，要特別小心謹慎，因此用以表示「恭謹」、「謹慎」的意思，是一個表意字。許多學者推斷龍的形象是由鱷魚轉化而來。古代的黃河流域就有鱷魚，黃河右岸的山西省石樓縣桃花庄，出土一件 3000 多年前、商代的「龍形觥」，器身側面便鑄刻著「鱷魚」紋飾。現在的長江流域還有揚子鱷，揚子鱷因冬眠而善於挖坑道，所以又被稱為「土龍」。

金文、小篆與隸書，都是延續甲骨文，以雙手捉著一隻龍的樣子。楷書中的雙手則已合併成「廾」，但在古籍中常用「龔」代替「龏」，「龏」字就逐漸消失了。

1	2	3	4
5	6	7	8
9	10	11	12
13	14	15	16
17	18	19	20

龏 形1

雙手抱著一隻龍（以鼉魚為形象），表示「恭謹」、「謹慎」的意思。

1	2	3	4
5	6	7	8
9	10	11	12
13	14	15	16
17	18	19	20

龏 形2

雙手抱著一隻龍（以鱷魚為形象），表示「恭謹」、「謹慎」的意思。

1	2	3	4
5	6	7	8
9	10	11	12
13	14	15	16
17	18	19	20

龏 形3

雙手抱著一隻龍（以鱷魚為形象），表示「恭謹」、「謹慎」的意思。

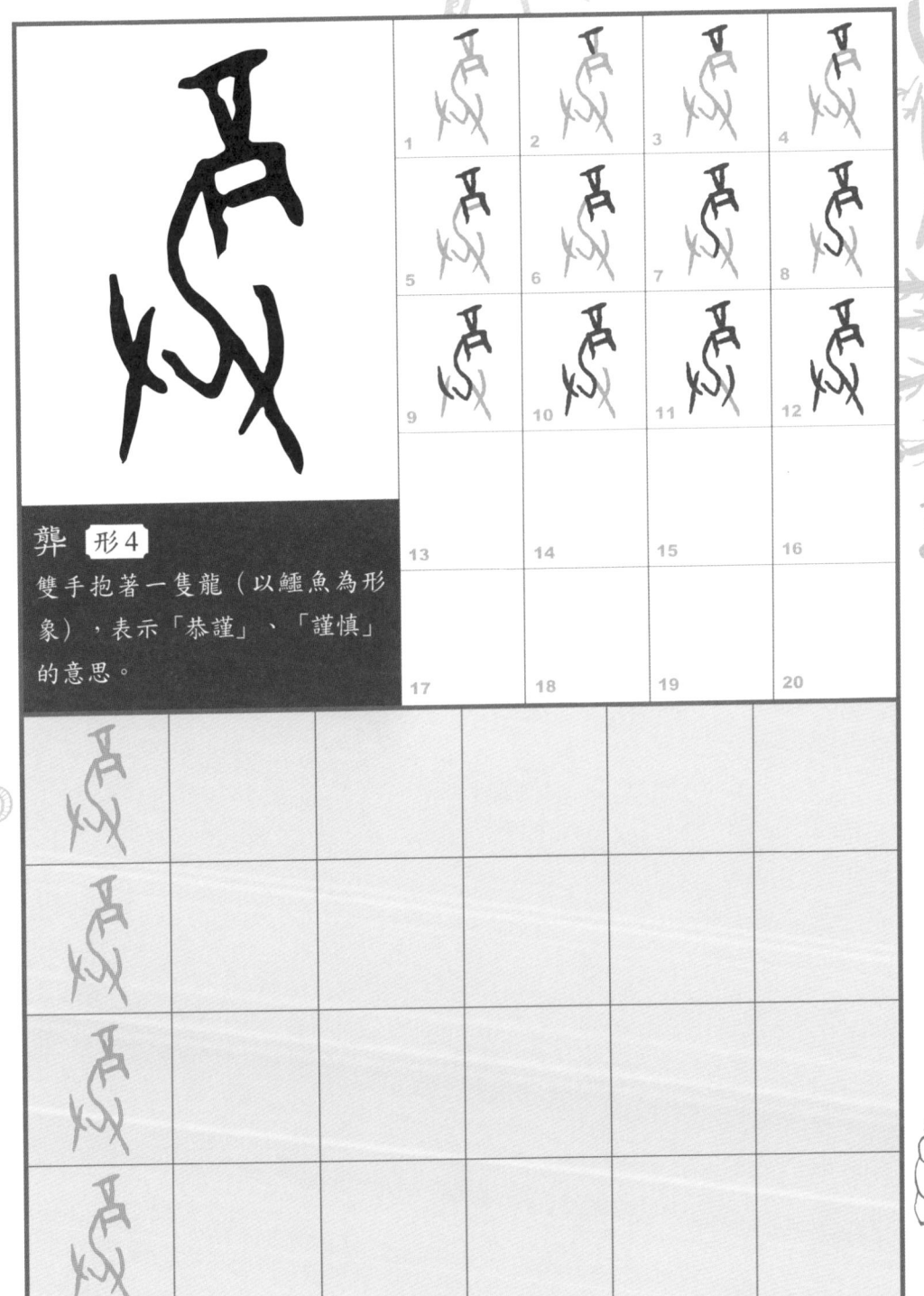

龏 形4

雙手抱著一隻龍（以鱷魚為形象），表示「恭謹」、「謹慎」的意思。

1	2	3	4
5	6	7	8
9	10	11	12
13	14	15	16
17	18	19	20

龏 [形5]

單手抱著一隻龍（以鱷魚為形象），表示「恭謹」、「謹慎」的意思。

甲 骨 文

形 1

形 2

形 3

小篆　▶　隸書　▶　楷書

龐

寫 字 塾 講 堂

龐的初始字形如甲骨文字形，一間屋子裡養著龍（以鱷魚為形象），表示房子寬敞高大，是一個表意字。其中房子為「广」︿、︿，是有屋頂和牆壁的房子。

小篆、隸書到楷書的字形，都是延續甲骨文而來，沒有特殊變化。而以鱷魚做為龍的形象，可以回溯到《左傳》。《左傳‧昭公二十九年》記載西元前 513 年的秋天，晉國都城「絳」的郊外有「龍」出沒，而且晉國的太史蔡墨也談到，舜帝時有一位「董父」畜養了很多龍，舜帝賜他為「豢龍氏」。到了夏朝的第十四任君主「孔甲」時，有一位名叫「劉累」的人來幫孔甲養龍，孔甲便賜他為「御龍氏」。若《左傳》的記載是正確的，那麼古代養龍（鱷魚）的歷史，可說是非常久遠呢！

1	2	3	4
5	6	7	8
9	10	11	12
13	14	15	16
17	18	19	20

龐 形1

屋子裡養著龍（以鱷魚為形象），表示房子寬敞高大。

龐 形2

屋子裡養著龍（以鱷魚為形
象），表示房子寬敞高大。

	1		2		3		4
	5		6		7		8
	9		10		11		12
	13		14		15		16
	17		18		19		20

龐 形3

屋子裡養著龍（以鱷魚為形象），表示房子寬敞高大。

甲 骨 文

形 1

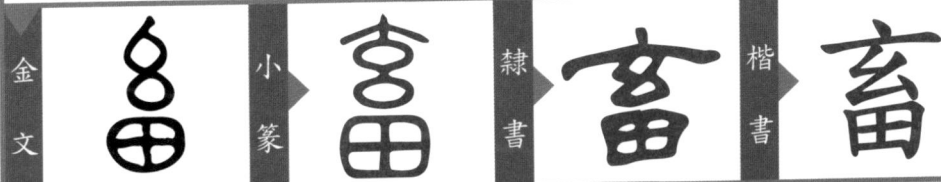

金文	小篆	隸書	楷書

寫 字 塾 講 堂

畜 的初始字形如甲骨文字形，是動物的胃連帶著腸子，用以表示飼養的家畜，包括動物的腸子 ⚇，胃及胃中的食物 ⊞，是一個表意字。古代在還沒有陶器之前，人們常以動物的胃當做天然的容器，儲存水、酒以及食物，方便行旅時使用，因此引申有「收容」、「保存」等意義。

金文字形，胃中的食物被省略，只剩胃形 田，於是與田地的「田」田同形。小篆中，則不僅胃誤寫成「田」，腸子也被寫成了 宮，誤解成「玄」字。之後的隸書與楷書，字形都是延續小篆的形體而來。

157

1	2	3	4
5	6	7	8
9	10	11	12
13	14	15	16
17	18	19	20

畜 形1

動物的胃連帶著腸子，用以表示飼養的家畜。

	甲 骨 文	
形1	形2	
	形3	

金文		小篆		隸書		楷書	

寫字塾講堂

牛 的初始字形為 （金文），是有一對彎角的牛頭的形象，包括牛頭外形的「框廓」，內有雙眼和鼻孔，牛頭上方有雙牛角，左右有耳朵，牛角和雙耳也都是畫出外形「框廓」，是一個象形字。但甲骨文已將牛頭、雙牛角和雙耳全都「線條化」，牛頭線條化成一豎，當然，雙眼和雙鼻孔也就全部省略了。

金文與小篆的字形中，雙耳的兩斜筆被寫成一橫線。而在隸書和楷書中，「U」形的雙牛角已改寫成一撇和一橫，所以，第一畫的一撇和第二畫的一橫，便是牛角的筆畫，第三畫的一橫是雙耳，第四筆的一豎，則是牛頭「線條化」而成的筆畫。

1	2	3	4
5	6	7	8
9	10	11	12
13	14	15	16
17	18	19	20

牛 形 1

有一對彎角的牛頭形象。但牛頭線條化為一豎。

1	2	3	4
5	6	7	8
9	10	11	12
13	14	15	16
17	18	19	20

牛 形2

有一對彎角的牛頭形象。但牛頭線條化為一豎。

牛 形3

有一對彎角的牛頭形象。但牛頭線條化為一豎。

1	2	3	4
5	6	7	8
9	10	11	12
13	14	15	16
17	18	19	20

甲骨文

形1

形2

形3

形4

形5

金文 ▶ 小篆 ▶ 隸書 ▶ 楷書

寫字塾講堂

牡 的初始字形如甲骨文字形，以「牛」加上表示雄性生殖器的「士」，表示為公牛，是一個表意字。而公羊、公豬、公鹿等動物，也是依此類推，寫成 牡、牡、牡。「士」的甲骨文 ⊥，即是雄性生殖器的形狀。

金文只保留了表示公牛的「牡」，但又出現了表示公馬的 牡，特殊的是在 ⊥ 的豎筆上，加了裝飾的一點而成 土；之後那一點又「線條化」成一橫而成了 土。這種裝飾的筆畫稱為「飾筆」，在字形上沒有什麼特殊意義。增加「飾筆」和由一點「線條化」成一橫的情況，在文字的演變過程都是很常見的。小篆中的「士」因為寫成了 土，便與小篆的「土」 土 同形。之後的隸書與楷書，便都將「士」寫成了「土」，並同樣只保留了表示公牛的「牡」。

163

1	2	3	4
5	6	7	8
9	10	11	12
13	14	15	16
17	18	19	20

牡 形1

「牛」加上表示雄性生殖器的「士」，表示為公牛。

1	2	3	4
5	6	7	8
9	10	11	12
13	14	15	16
17	18	19	20

牡 形2

「牛」加上表示雄性生殖器的「士」，表示為公牛。

牡 形3

「羊」加上表示雄性生殖器的「士」，表示為公羊。

1	2	3	4
5	6	7	8
9	10	11	12
13	14	15	16
17	18	19	20

1	2	3	4
5	6	7	8
9	10	11	12
13	14	15	16
17	18	19	20

牡 形 4

「豕」加上表示雄性生殖器的「士」，表示為公豬。

牡 形5

「鹿」加上表示雄性生殖器的「士」，表示為公鹿。

甲骨文		
形 1	形 2	形 3
	形 4	形 5

小篆 ▶ 隸書 ▶ 楷書 牝

寫字塾講堂

牝 的初始字形如甲骨文字形，如同「牡」字，以「牛」加上表示雌性的「匕」，表示為母牛，是一個表意字。「匕」的甲骨文寫作 ⸜、⸝、⸞、⸟，是以湯匙的形狀為形象，可能因為湯匙是煮食餐飲的必備餐具，而古代由女性掌廚，時時用到湯匙，所以就借用「匕」來表示女性，甚至做為雌性動物的象徵。

與「牡」的情況相同，「牝」的小篆、隸書，與楷書字形，也都只保留了表示母牛的「牝」。

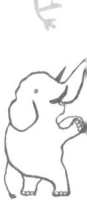

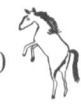

1	2	3	4
5	6	7	8
9	10	11	12
13	14	15	16
17	18	19	20

牝 形1

「牛」加上表示雌性的「匕」，
表示為母牛。

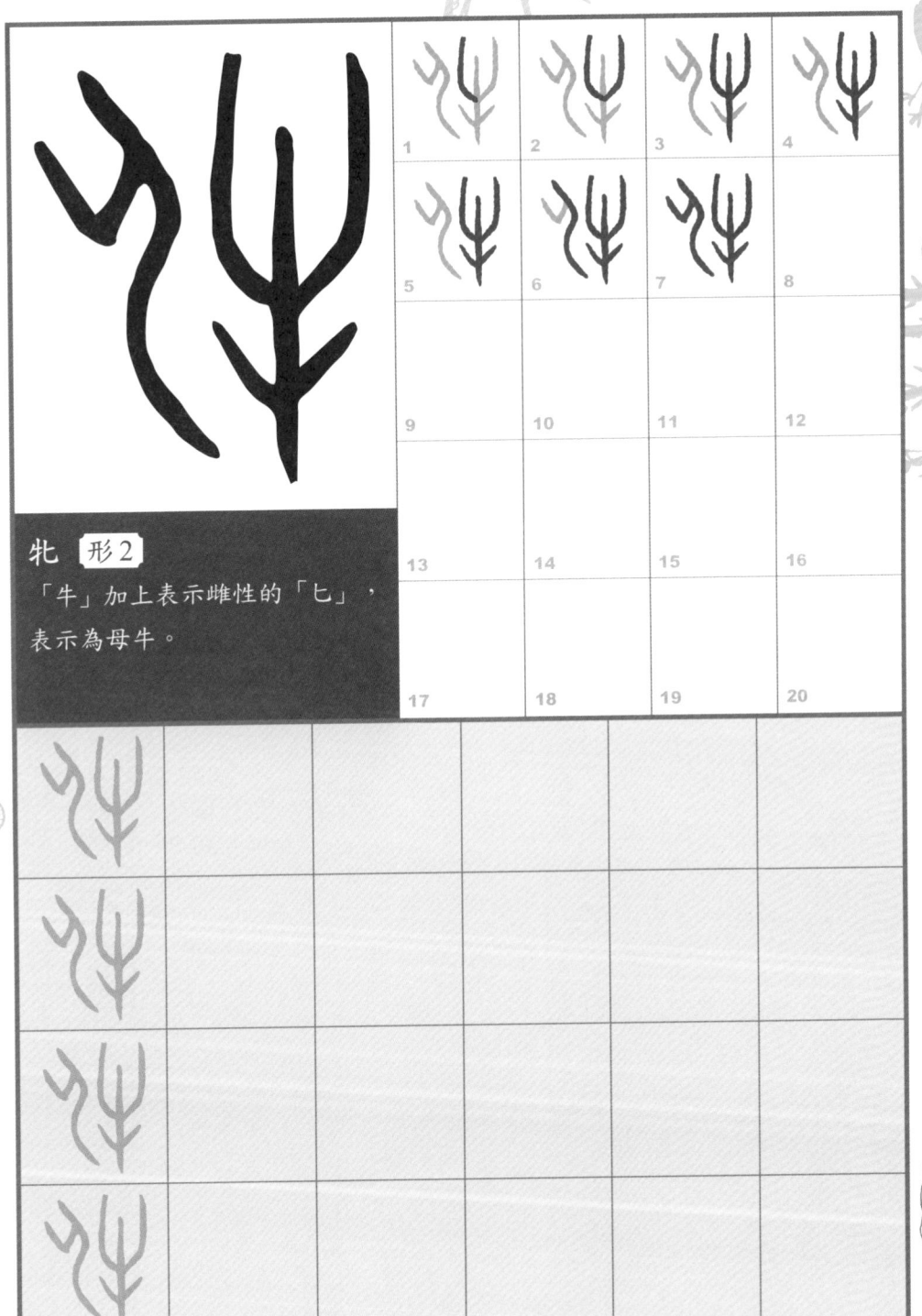

1	2	3	4
5	6	7	8
9	10	11	12
13	14	15	16
17	18	19	20

牝 形2

「牛」加上表示雌性的「匕」，表示為母牛。

1	2	3	4
5	6	7	8
9	10	11	12
13	14	15	16
17	18	19	20

牝 　形3

「羊」加上表示雌性的「匕」，
表示為母羊。

1	2	3	4
5	6	7	8
9	10	11	12
13	14	15	16
17	18	19	20

牝 形4

「豕」加上表示雌性的「匕」，
表示為母豬。

1	2	3	4
5	6	7	8
9	10	11	12
13	14	15	16
17	18	19	20

牝　形5

「麃」加上表示雌性的「匕」，
表示為母的麃獸。

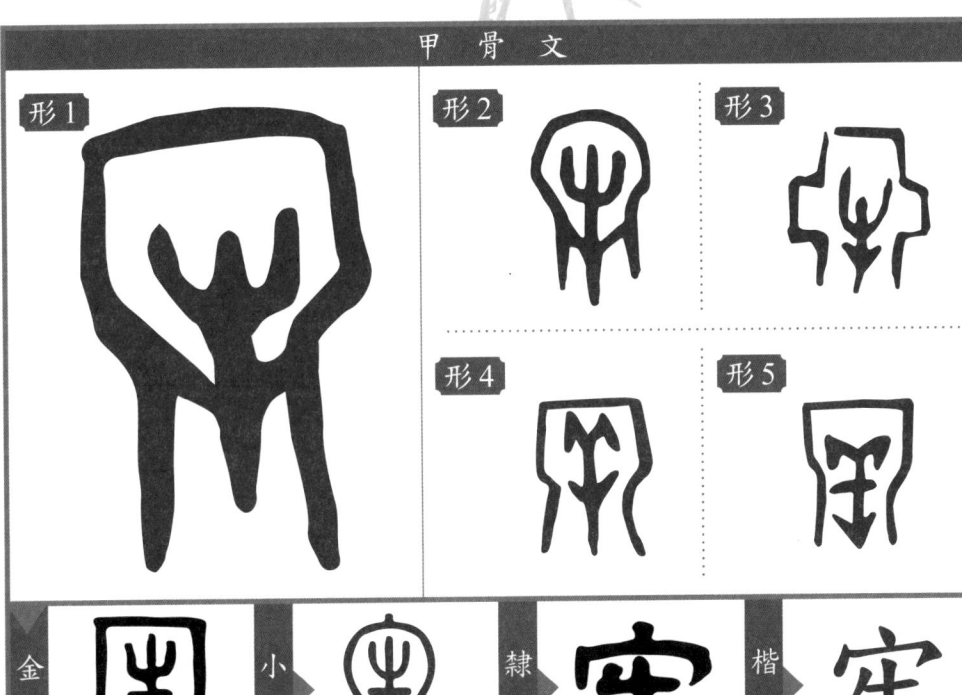

甲骨文		
形1	形2	形3
	形4	形5

金文 ▶ 小篆 ▶ 隸書 ▶ 楷書 牢

牢 的初始字形如甲骨文字形，是一隻牛或羊被圈養在圍欄內的樣子，圈養動物的圍欄為⋂、⋂、⋂，表現出內部寬敞而出入口狹窄，是一個表意字。商代祭祀鬼神時，除了會用一般放牧的牛、羊，為了表示對鬼神特別尊敬和慎重，還會特地將牛、羊養在圍欄內特別照顧，不讓牠們亂跑亂吃，以當做祭祀時的精選祭品。

小篆的字形中只保留「牛」形，而在圍欄出入口則多了一橫，用以表示擋在出入口的橫桿。從隸書到楷書，圈養動物的圍欄訛誤成了「宀」，「宀」的甲骨文為⋂、⋂，小篆為⋂形，是房子的側面形狀，有屋頂及牆壁，與圈養動物的圍欄，是完全不同的意思。

175

1	2	3	4
5	6	7	8
9	10	11	12
13	14	15	16
17	18	19	20

牢 形1

一隻牛在一個有狹窄入口的牢
圈內。

1	2	3	4
5	6	7	8
9	10	11	12
13	14	15	16
17	18	19	20

牢 形2

一隻牛在一個有狹窄入口的牢
圈內。

1	2	3	4
5	6	7	8
9	10	11	12
13	14	15	16
17	18	19	20

牢 形3

一隻牛在一個有狹窄入口的牢
圈內。

1	2	3	4
5	6	7	8
9	10	11	12
13	14	15	16
17	18	19	20

牢 形4

一隻羊在一個有狹窄入口的牢
圈內。

牢 形5

一隻羊在一個有狹窄入口的牢
圈內。

1	2	3	4
5	6	7	8
9	10	11	12
13	14	15	16
17	18	19	20

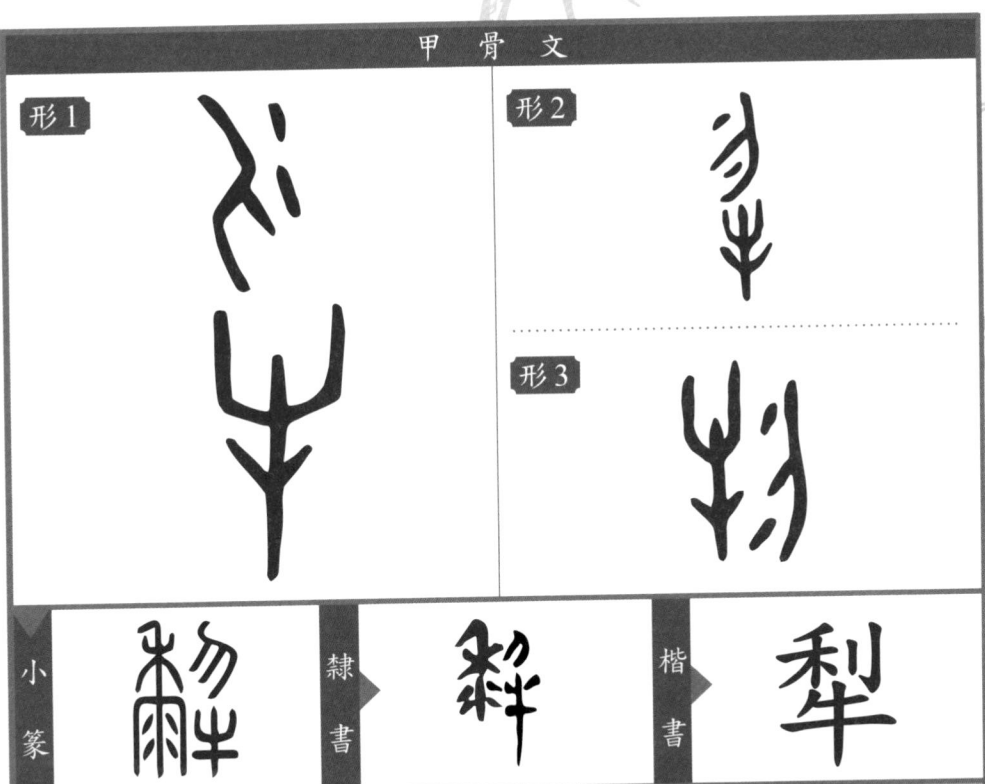

形1

形2

形3

小篆　隸書　楷書

寫 字 塾 講 堂

犁 的初始字形如甲骨文字形，以「牛」及用來翻起土塊的「犁」，表示專門拉犁耕田的牛，是一個表意字。翻土的「犁」為 、、、，是農地翻土所用的農具，側面的形狀，下端是裝設犁刀的地方，上端則是讓手捉握的地方。而出現在犁上的小點，是被翻上來的土塊。

小篆與隸書中，增加了翻土後所種植的作物「黍」，省略了表示土塊的小點。而在楷書的字形中，「黍」簡化成了「禾」，「犁」被改寫成代表刀的刂。此外，「刀」的甲骨文為 、，下面為刀刃和刀背，上面為刀柄形象。表示「犁」的 、、、與表示「刀」的 、，兩者成了同形，在秦代隸書與楷書中，都將「犁」寫成了「刀」形。

1	2	3	4
5	6	7	8
9	10	11	12
13	14	15	16
17	18	19	20

犁 形1

農地上用以翻起土塊的犁加上「牛」，表示由牛拉犁耕田。

1	2	3	4
5	6	7	8
9	10	11	12
13	14	15	16
17	18	19	20

犁 　形2

農地上用以翻起土塊的犁加上
「牛」，表示由牛拉犁耕田。

1	2	3	4
5	6	7	8
9	10	11	12
13	14	15	16
17	18	19	20

犁　形3

農地上用以翻起土塊的犁加上「牛」，表示由牛拉犁耕田。

甲骨文

形1 形2 形3 形4 形5

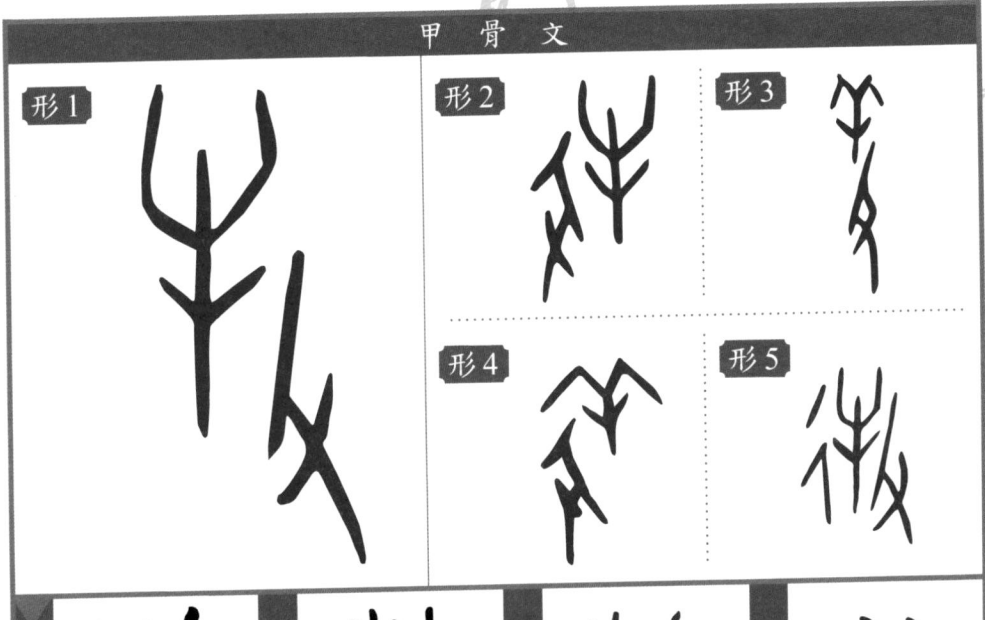

金文 小篆 隸書 楷書 牧

寫字塾講堂

牧 的初始字形如甲骨文字形的形1、形3，是一隻手拿著牧杖在驅趕牛、羊的樣子，包括「牛」或「羊」，即是牛頭（金文）與羊頭、（金文）的線條化；以及手拿著牧杖的形象，即是後來的「攵」。形2、形4中，「攵」又改為「殳」。形5則是在形1的基礎上，加了表示「道路」的「彳」，是一隻手拿著牧杖於道路上在驅趕牛、羊的形象。「彳」由「行」、、簡化而來，主要做為字的偏旁，是指通往四面八方的道路，引申有「行走」的意思。以上皆是表意字。

而在金文、小篆、隸書與楷書字形中，都只留下了從「攵」從「牛」的字形。

1	2	3	4
5	6	7	8
9	10	11	12
13	14	15	16
17	18	19	20

牧 形1

一隻手拿著牧杖在驅趕牛隻。

1	2	3	4
5	6	7	8
9	10	11	12
13	14	15	16
17	18	19	20

牧 形2

一隻手拿著牧杖在驅趕牛隻。

1	2	3	4
5	6	7	8
9	10	11	12
13	14	15	16
17	18	19	20

牧　形3

一隻手拿著牧杖在驅趕羊隻。

1	2	3	4
5	6	7	8
9	10	11	12
13	14	15	16
17	18	19	20

牧 形4

一隻手拿著牧杖在驅趕羊隻。

1	2	3	4
5	6	7	8
9	10	11	12
13	14	15	16
17	18	19	20

牧 形5

一隻手拿著牧杖於道路上在驅趕牛隻。

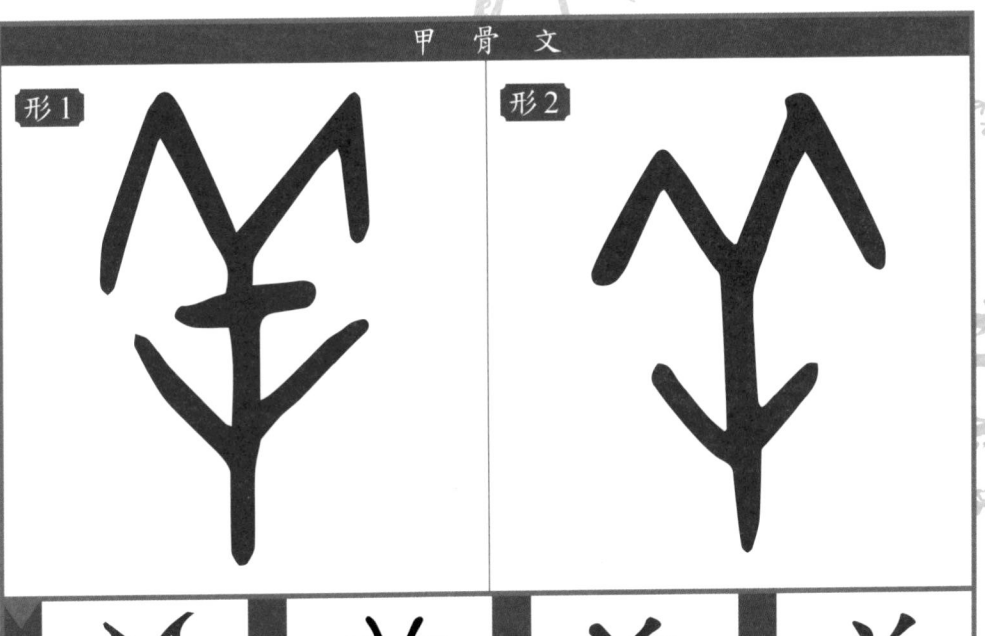

甲 骨 文	
形1	形2

金文	小篆	隸書	楷書
			羊

寫 字 塾 講 堂

羊的初始字形為 ♈（金文），是有一對彎角的羊頭的形象，包括三角形狀、筆畫「填實」的羊頭，和一對螺旋彎曲的羊角，中間的一橫則是代表左、右兩耳，是一個象形字。甲骨文的形 1 則是將三角形「填實」的羊頭，「線條化」成一豎筆及左右對稱的兩斜筆。形 2 省略了代表左右兩耳的一橫筆。以上都是象形字。

金文中，羊角的筆畫斷裂，且逐漸往下位移成 Ｍ 形，羊頭「線條化」成左右對稱的兩斜畫而被寫成了一橫畫。小篆中的羊角的筆畫則變成了 ⼞。隸書中，羊角的筆畫變成 ⺊。而楷書中，羊角的筆畫變成了 ⺊，中間的一橫則是左右兩耳的筆畫，最底下的一橫和豎筆，則是羊頭「線條化」所形成的筆畫。

1	2	3	4
5	6	7	8
9	10	11	12
13	14	15	16
17	18	19	20

羊 　形1

有一對彎角的羊頭的形象。

1	2	3	4
5	6	7	8
9	10	11	12
13	14	15	16
17	18	19	20

羊 形2

有一對彎角的羊頭的形象。

甲骨文

形1

金文		小篆		隸書		楷書	
𡥝	▶	𢼻	▶	敦	▶	敦	

寫字塾講堂

敦（章）的初始字形如甲骨文字形，在祭神的建築「㐭」前有一隻羊，表示供奉於神的羊肉，要燉煮得很爛，取其中「燉」的意思，是一個表意字。「㐭」𠂤 是建於高大的臺基上，祭神的宗廟建築，羊則是祭神時的重要祭品。《說文》解釋「章」字的意思是「孰」，也就是「熟」，意謂羊肉雖然美味，但帶皮的羊肉比較緊實有勁、不易咬開，若要敬獻給神明，必須要燉煮得熟透軟爛。

金文和小篆中，出現增加了「攴」的字形。「攴」是人的手拿著棍棒，在撲打、敲擊的樣子，可能是因為「章」在甲骨文中，都借用做為表示「攻伐」、「撻伐」的意思，才會出現這樣的變化。隸書的左半訛誤為「享」，右半演變成「攵」，且一直延續到楷書。

1	2	3	4
5	6	7	8
9	10	11	12
13	14	15	16
17	18	19	20

敦 形 1

祭神的建築「亯」前有一隻羊，
表示供奉於神靈的羊肉要燉煮
得很爛。

甲 骨 文	
形1	形2
	形3

金文	小篆	隸書	楷書

寫字塾講堂

豕 的初始字形如甲骨文字形，是一隻體態肥胖，短腳而尾巴下垂的豬，包括張開的嘴、耳朵、肥胖的身軀、前後腳和尾巴，而下垂的尾巴是「豕」的特徵，已將字形豎著寫，是一個象形字。形2、形3的字形中增加了豬蹄，而在形3則省略了肚皮的筆畫。

小篆的字形中，張開的嘴巴上、下顎為⼀，從嘴巴右邊延續出去的短橫是耳朵，從嘴巴下方的正中間往下的曲筆，是身軀和尾巴，身軀左邊的兩斜筆則是前、後腳的筆畫，身軀右邊的曲筆〕，則是多畫出來、表示尾巴的筆畫。楷書中第一畫的一橫，是嘴巴上顎和耳朵的筆畫，第二畫的一撇是嘴巴下顎，第三畫的左彎鉤是身軀和尾巴，第四畫的一撇是前腳，第五畫的一撇是後腳，第六、七畫的一撇和捺筆，則是多增加的尾巴筆畫。

1	2	3	4
5	6	7	8
9	10	11	12
13	14	15	16
17	18	19	20

豕 形1

一隻豬體態肥胖，短腳而尾巴
下垂的形象。

1	2	3	4
5	6	7	8
9	10	11	12
13	14	15	16
17	18	19	20

豕 形2

一隻豬體態肥胖，短腳而尾巴
下垂的形象。

1	2	3	4
5	6	7	8
9	10	11	12
13	14	15	16
17	18	19	20

豕 形3

一隻豬體態肥胖，短腳而尾巴
下垂的形象。

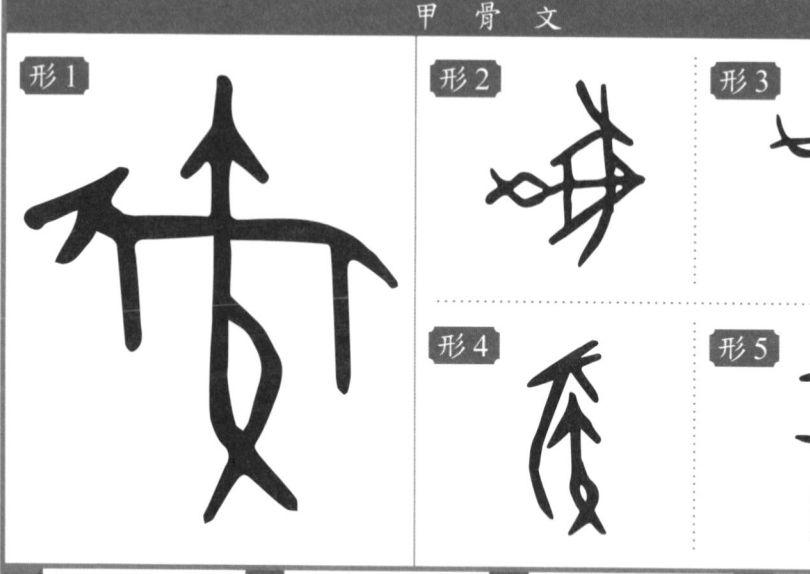

寫字塾講堂

豕（ㄓˋ）的初始字形如甲骨文字形，是一支箭矢穿過豬的身體，用以表示打獵所得的野豬，包括「豕」與代表箭的「矢」。「矢」寫作 ↑、↦、↤，具有箭鏃、箭桿、箭羽和箭尾槽的形狀。是一個表意字。形1橫著寫，不過形2已將字形豎著寫。形3、形4則是以箭矢射向野豬的形象。形5中的「矢」，省略了箭鏃、箭羽和箭尾槽的形狀，只剩箭桿的筆畫。

金文字形是延續甲骨文的形1而來，「豕」是橫著寫的，而且豬的前後腳都寫成了表示「豬蹄」的 ʃʃ。小篆中，豬頭和豬身訛誤為 �，前後腳的豬蹄為 ʃʃʃ，箭矢則為 弁。楷書中，豬頭和豬身繼續訛誤為 ㄣ，前後腳的豬蹄為「比」，箭矢則變成了「矢」。

1	2	3	4
5	6	7	8
9	10	11	12
13	14	15	16
17	18	19	20

彘 形1

一支箭穿過豬的身體，用以表示打獵所得的野豬。

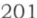

1	2	3	4
5	6	7	8
9	10	11	12
13	14	15	16
17	18	19	20

彘 形2

一支箭穿過豬的身體，用以表
示打獵所得的野豬。

1	2	3	4
5	6	7	8
9	10	11	12
13	14	15	16
17	18	19	20

豦 形3

一支箭射向豬的身體，用以表示打獵所得的野豬。

1	2	3	4
5	6	7	8
9	10	11	12
13	14	15	16
17	18	19	20

豩 形4

一支箭射向豬的身體，用以表示打獵所得的野豬。

1	2	3	4
5	6	7	8
9	10	11	12
13	14	15	16
17	18	19	20

彘 形5

一支箭穿過豬的身體，用以表示打獵所得的野豬。

甲骨文	
形1 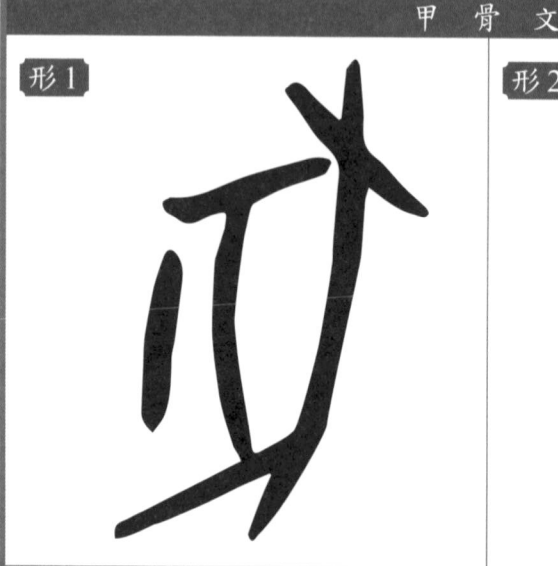	形2 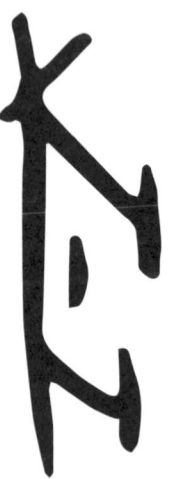
小篆	楷書

寫字塾講堂

豕ㄕˇ的初始字形如甲骨文字形，是一隻公豬的生殖器已遭閹割，而與身體分離的形象，是一個表意字。甲骨文中表示公豬的「豭ㄐㄧㄚ」為 、 、 ，是在豬的肚子上畫了一斜筆，以表示公豬的生殖器，是一個象形字，小篆則改以「豕」加上了聲符「叚ㄐㄧㄚˇ」，成了形聲字。古人發現將公豬閹割後，不僅會使公豬的野性大減，容易被馴養，又可以縮短飼養時間，且容易增肥，好處多多。形2中的「豕」，省略肚皮的筆畫，而加了豬蹄的筆畫。

小篆與楷書字形中，皆誤將表示公豬生殖器的筆畫，與前、後腳的筆畫相連接，以致《說文》中錯誤的解釋，誤以為字形是指豬的前後腳被綁住的樣子。

206

1	2	3	4
5	6	7	8
9	10	11	12
13	14	15	16
17	18	19	20

豕 形1

一隻公豬的性器已遭閹割，而與身體分離，表示閹割過的豬種。

1	2	3	4
5	6	7	8
9	10	11	12
13	14	15	16
17	18	19	20

豕　形2

一隻公豬的性器已遭閹割而與身體分離，表示閹割過的豬種。

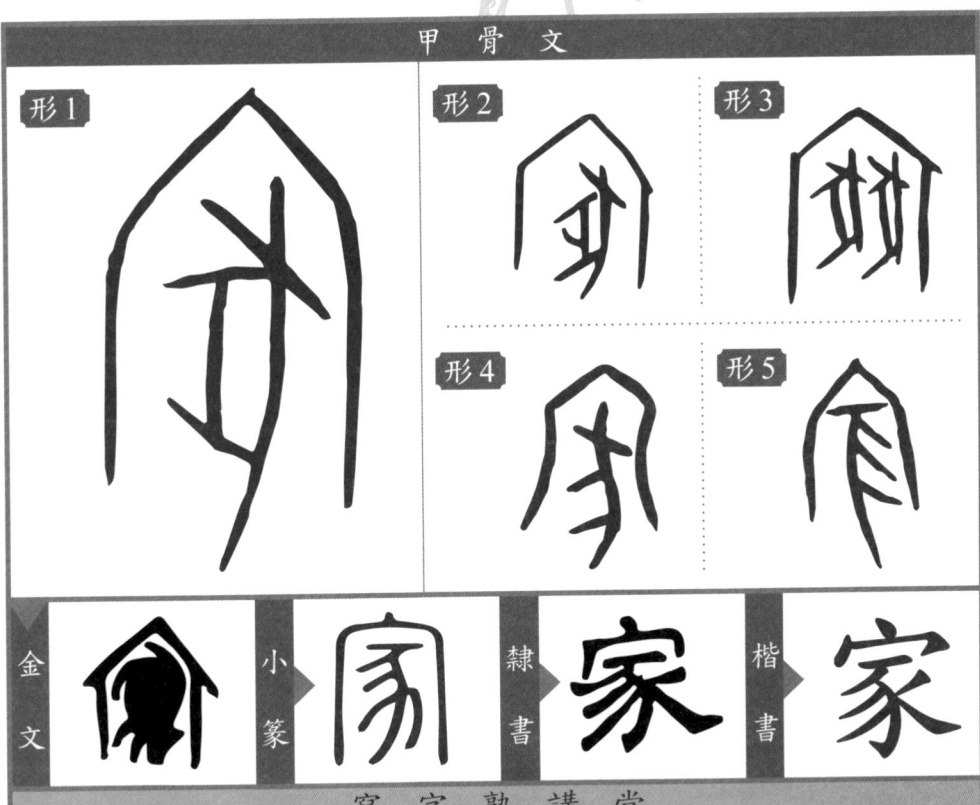

金
文

小
篆

隸
書

楷
書

寫 字 塾 講 堂

「家」的初始字形如金文字形，是一間屋子裡養著豬的樣子，房屋寫成了「宀」⌂、⌂，是有屋頂和牆壁的屋子，而豬則寫為「豕」，是一個表意字。從考古發現，6000年前在仰韶文化時期，豬和馬、牛、羊一樣都是露天圈養，而至少從商代起，豬則已被飼養在住家旁、有屋頂遮蓋的地方，因此，字形以屋子裡有豬的概念，表示人們居住的房子。

甲骨文字形中，也延續如此的創意。此外，在形2中凸顯了公豬的生殖器，用以表示公豬。而形4、形5中，「豕」被簡化成 ⺊、⺊。

經過金文、小篆、隸書到楷書，代表房屋牆壁的筆畫，逐漸縮短而寫成「宀」，豬則仍寫為「豕」。

209

家 形1

一個屋子裡養一隻豬的樣子。

1	2	3	4
5	6	7	8
9	10	11	12
13	14	15	16
17	18	19	20

家 形2

一個屋子裡養一隻豬的樣子。

家 形3

一個屋子裡養多隻豬的樣子。

家 形4

一個屋子裡養一隻豬的樣子。

1	2	3	4
5	6	7	8
9	10	11	12
13	14	15	16
17	18	19	20

1	2	3	4
5	6	7	8
9	10	11	12
13	14	15	16
17	18	19	20

家 形5

一個屋子裡養一隻豬的樣子。

甲骨文

形1

形2

形3

金文 ▶ 小篆 ▶ 隸書 ▶ 楷書　豚

寫字塾講堂

豚 的初始字形如甲骨文字形，是以一隻豬和一塊肉 **A**、**A** 組合而成，因為小豬的肉細嫩可口，所以用以表示小豬，是一個表意字。

金文中，除了肉形演變成 **夕**，也增加了表示手的「又」，代表以手持豚肉以祭祀鬼神。《說文》所收錄的古文 **豜**、秦代隸書 **豜**、**豚**，也是增加了「又」。小篆、漢代隸書與楷書，則是延續甲骨文字形而來，不過肉形已演變成了 **月**。

1	2	3	4
5	6	7	8
9	10	11	12
13	14	15	16
17	18	19	20

豚 形1

一隻豬和一塊肉的樣子。小豬的肉細嫩可口，用以表示小豬。

1	2	3	4
5	6	7	8
9	10	11	12
13	14	15	16
17	18	19	20

豚 形2

一隻豬和一塊肉的樣子。小豬的肉細嫩可口，用以表示小豬。

1	2	3	4
5	6	7	8
9	10	11	12
13	14	15	16
17	18	19	20

豚　形3

一隻豬和一塊肉的樣子。小豬的肉細嫩可口，用以表示小豬。

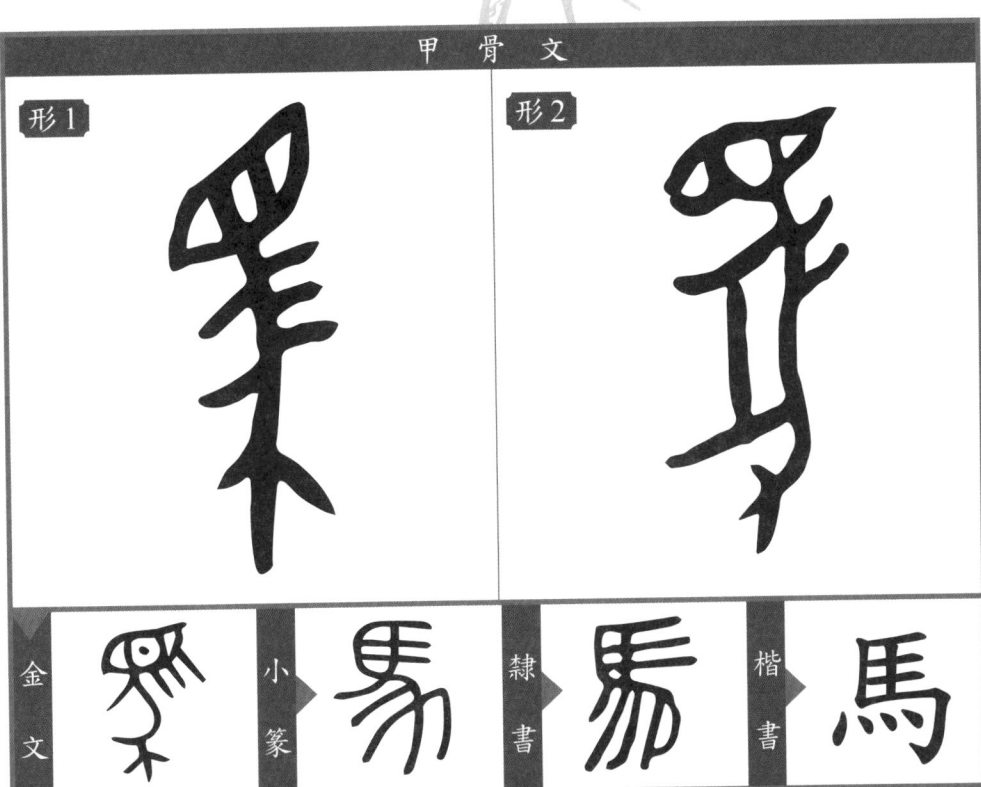

甲骨文

形 1　　　　　　形 2

金文　小篆　隸書　楷書　馬

寫 字 塾 講 堂

馬的初始字形為（甲骨文），是一匹長臉、長鬃毛、身軀高大的馬，包括頭部（有嘴巴、眼睛、耳朵）、脖子、鬃毛、身體、前腳與馬蹄、後腳與馬蹄和尾巴（尾巴有三筆筆畫），已將字形豎著寫，是一個象形字。在形 1、形 2 中，最特殊的是因為馬頭難畫，以眼睛「目」代替。脖子及身體的部分也由「框廓」轉為「線條化」，馬蹄也省略了。

金文中，表示鬃毛的三畫往眼睛移位，如、、等形，鬃毛的筆畫甚至與「黑眼珠」的筆畫合一。小篆中的變化不大。隸書中，馬腳的兩筆往左移位，連接到眼睛的下緣，前後腳之間的身體也就省略不見了。

在楷書中，前後腳的兩畫，以及馬尾的左側兩畫，都縮短且騰空，寫成了四點 灬，不再與其他筆畫相連，所以常會被誤解是四隻馬腳。

1	2	3	4
5	6	7	8
9	10	11	12
13	14	15	16
17	18	19	20

馬 形1

一匹長臉、長髦、身軀高大的馬。但因為馬頭難畫，以眼睛「目」代替。

1	2	3	4
5	6	7	8
9	10	11	12
13	14	15	16
17	18	19	20

馬 形2

一匹長臉、長鬃、身軀高大的馬。但因為馬頭難畫，以眼睛「目」代替。

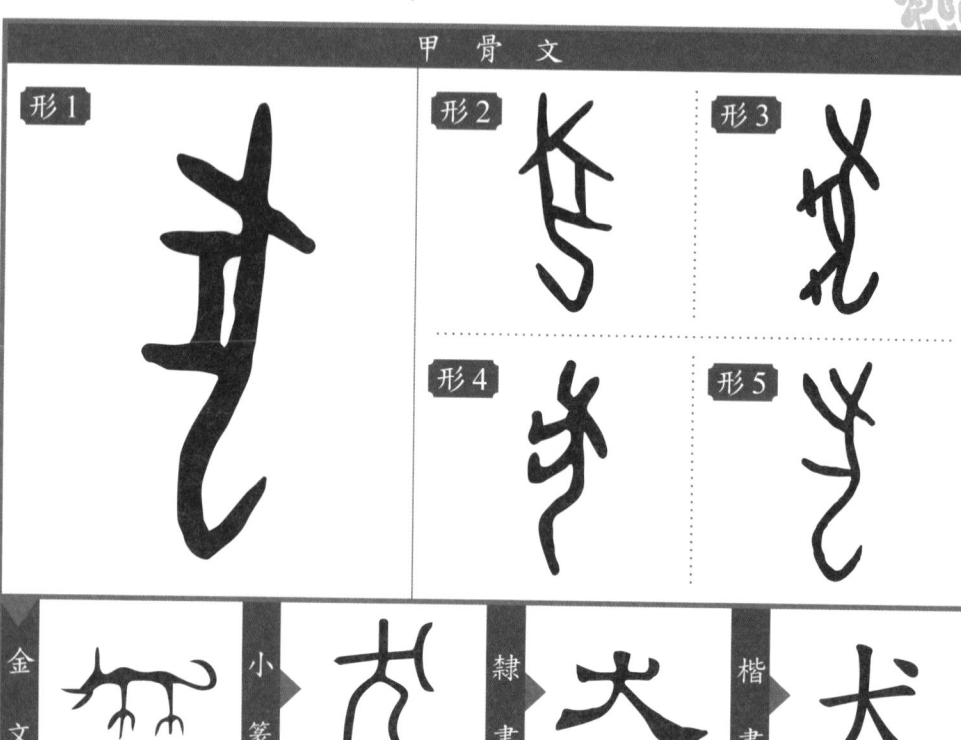

甲骨文		
形1	形2	形3
	形4	形5

金文 ▶ 小篆 ▶ 隸書 犬 ▶ 楷書 犬

寫字塾講堂

犬 的初始字形如金文字形，是一隻狗的樣子，包括張開的嘴、頭部、耳朵、身體、前腳、後腳及腳上的爪子，和翹起的尾巴，是一個象形字。甲骨文中則已將字形豎著寫，也是一隻狗體態修長、尾巴上翹的形象，但簡略了頭部的形體，只見張開的嘴和耳朵，且有些有畫爪子，有些則無；有些有畫肚皮，有些則省略。但翹起的尾巴，是「犬」的特徵。

小篆字形中，右上角包括張開的嘴凵與耳朵乁，左邊的一短橫是前腳，左下角的曲筆（是後腳，右下角的曲筆乀是尾巴，前後腳之間則是身體的筆畫。而在楷書中，第一畫的一橫，是前腳和嘴巴的後端，第二畫的一撇是嘴巴下顎、身體和後腳，第三畫的一捺是尾巴，第四畫的一點是嘴巴的上顎，耳朵的筆畫則被省略了。

1	2	3	4
5	6	7	8
9	10	11	12
13	14	15	16
17	18	19	20

犬 形 1

一隻狗體態修長、尾巴上翹的
形象。

犬　形2

一隻狗體態修長、尾巴上翹的形象。

1	2	3	4
5	6	7	8
9	10	11	12
13	14	15	16
17	18	19	20

1	2	3	4
5	6	7	8
9	10	11	12
13	14	15	16
17	18	19	20

犬 形 3

一隻狗體態修長、尾巴上翹的形象。

1	2	3	4
5	6	7	8
9	10	11	12
13	14	15	16
17	18	19	20

犬 形4

一隻狗體態修長、尾巴上翹的
形象。

1	2	3	4
5	6	7	8
9	10	11	12
13	14	15	16
17	18	19	20

犬 形5

一隻狗體態修長、尾巴上翹的
形象。

文字學家的寫字塾　—寫就懂甲骨文 01：動物篇

作　　者｜施順生、許進雄

字畝文化創意有限公司
社　　長｜馮季眉
責任編輯｜戴鈺娟
編　　輯｜陳心方、巫佳蓮
封面設計與繪圖｜Bianco Tsai
內頁設計與排版｜盧美瑾

讀書共和國出版集團
社長｜郭重興　　發行人兼出版總監｜曾大福
業務平臺總經理｜李雪麗　　業務平臺副總經理｜李復民
實體通路協理｜林詩富　　網路暨海外通路協理｜張鑫峰　　特販通路協理｜陳綺瑩
印務協理｜江域平　　印務主任｜李孟儒

出版｜字畝文化創意有限公司
發行｜遠足文化事業股份有限公司
地址｜231 新北市新店區民權路 108-2 號 9 樓
電話｜(02)2218-1417　　傳真｜(02)8667-1065
電子信箱｜service@bookrep.com.tw　　網址｜www.bookrep.com.tw

法律顧問｜華洋法律事務所　蘇文生律師
印　　製｜通南彩色印刷有限公司

2022 年 10 月　初版一刷
定價｜350 元　書號｜XBLN0020　EAN｜8667106512282